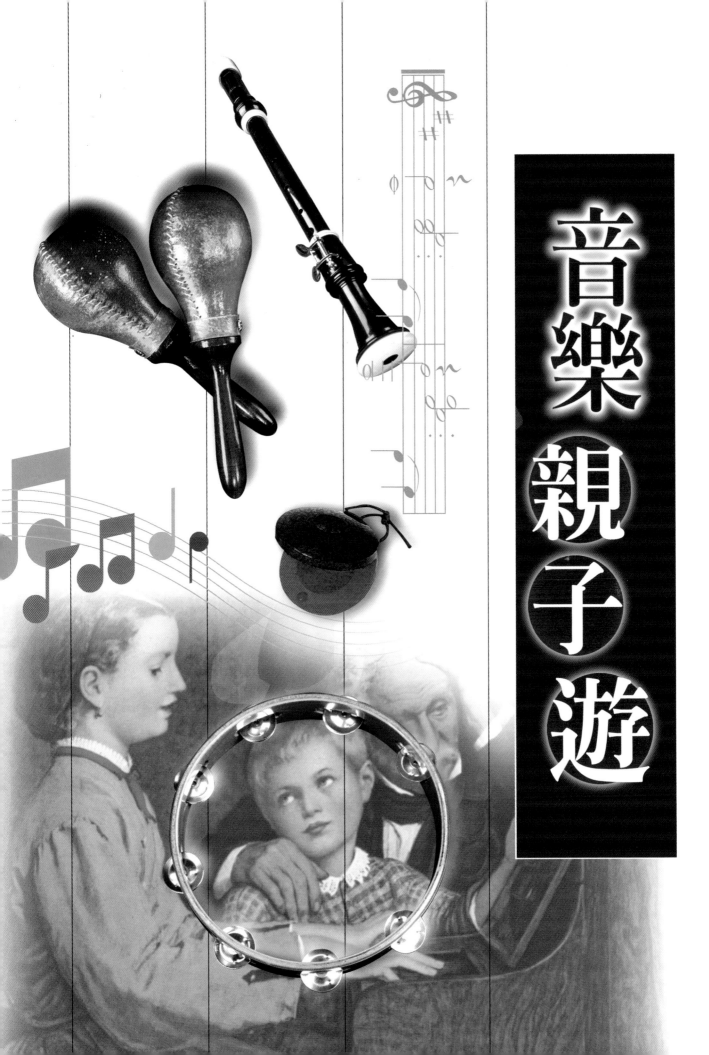

音樂親子遊

家庭音樂DIY－爸爸媽媽一起來

蔣理容

　　人，只要有聽覺，便能直接對音樂產生感應並喜愛，所以，凡儀式、慶典，一定有音樂主導，舞、劇和各種形式的表演也都有音樂陪襯，即使一位母親輕搖寶寶入睡，也會哼上一段曲調，拍著輕緩的節奏……在在都是音樂，它帶動人們的情緒，時而高亢雄壯，時而宛轉低徊。

　　音樂特別具有節奏性與秩序感，任何類型的音樂一定有它自己的結構、組織，沈浸其中，有助於鑑賞力的提升，但是很多為人父母者，慨嘆自己是「外行」不知如何啓發孩子對音樂的興趣，其實，這是多慮了，孩子喜歡和父母在一起，從而喜歡和父母一起做的事，所以當親子共處的時候，不妨也共享一段令你感覺愉快的音樂，孩子自自然然的接受，音樂也就發揮了潛移默化的功能。

　　至於哪些活動好呢？依據人類身心發展的條件，可大致分幾個階段：

　　用身體來欣賞──選擇節奏明快結構單純的曲子，孩子一聽就想跟著動，或隨音樂搖擺、踏腳，或依節拍敲敲打打，他正在以他的身體，感應著音樂的內容，這是最原始，也最自然的欣賞方式。

音樂

親子遊

用「心」來聽——有些音樂有畫的意境，有些音樂有故事的情節，以「描寫音樂」為佳，親子之間可大大的發揮想像力，如「陽光從葉縫裏灑了下來」，「魚群在水裏游來游去，鱗片閃閃發光」……等，不要被「欣賞指南」的解說限制了想像的空間。

用「腦」來聽——這是透過理解與分析，屬於理性的欣賞。或分辨樂器、曲式，或瞭解作曲家背景、歷史與風格，這必須下一番功夫，並輔以相關知識，不過經此一層次的洗禮，音樂肯定會成為一個人終生永久喜愛的朋友。

一位西方的哲人說過：「沒有了音樂，生命將是一種錯誤。」人類何其幸運，風聲鳥鳴固然是享用不盡的天籟，而數百年來，人類自己創作的無數樂曲，更是上天賜與的最寶貴資產。

當家中充滿了音樂、樂音，父母子女能更和樂親近，當然了，不要期望孩子聽多了莫札特，氣質就優雅了起來，或琴就彈得更好，「薰陶」，是需要時間和火候的，藉由音樂活動，全家共擁書香、樂韻，你和孩子的獲益，將是久遠的。

欣賞篇　　　　　　　　　　　　　　　　　72

目　錄

實務篇

孩子陪你玩音樂

　　嬰兒，是上天賜給人類最珍貴的寶貝，所有當過父母的人都知道，在嬰兒還不會走動、翻滾和爬行以前，如果大人把他輕輕的舉起來，輕輕的搖盪，目光注視著他，臉上露出笑容，這時候大人口中發出「哈──」、「呀──」、「乖乖──」等語詞，嬰兒就已經可以意識到**「動作」**和「聲音」的關係，並且享受到**「音樂與律動」**的諧和之美了。這在他將來成長的路上，必然是一種美妙的經驗。

　　現代的年輕父母已經少有實踐「男主外、女主內」的古老教條了，事實上在現今的社會型態中，如果父親或母親全天候的陪伴和照顧嬰幼兒，也並不是絕對的好，但在「重質不重量」的原則下，

每天和孩子愉快的相處一段時間，是絕對必要的。**切記是「愉快的」，而不是企圖在很短的時間裡塞給孩子很多很多的愛。**

　　音樂的活動不一定在室內的某一處，或某一個特定時段才能進行，它無處不在我們的身邊。但是，就如一個鎮日生活在黑暗斗室的人如何能夠體會陽光被身的滋味一樣，一個從未接受過音樂給他快樂的孩子，怎會主動去親近美好的音樂呢？

　　音樂要與生活結合才有意義。
　　　　　　　你有多久沒注意過身邊的聲音了？
　　它們組合起來也會是很美的音樂。

　　　　　　　讓孩子陪著你玩音樂，唱唱笑笑，享受再成長一次的喜悅。

如果說話像 唱歌

蔣昀芝

　　說話當然可以像唱歌！古人不是有「吟詩」、「唸謠」的雅興嗎？要背一課書，就先開始搖頭晃腦的吟唱起來，背書就不會覺得太辛苦了；要呼喊某人，只要提高音調、長長的吆喝，聲音就傳得遠遠的了。

　　但是，現代人在水泥叢林裡，觸目所見都是硬邦邦的建築，開口閉口都是硬生生的字眼——每天急急忙忙的「趕公共汽車！」、「佔停車位！」；碰到不順心的事就說「可惡！」、「好討厭！」——用字太硬了，**心**自然也就柔軟不起來。

　　怎樣「說得像唱的一樣好聽」呢？

　　試試看，先從喊名字開始，小孩子對自己的名字或親人的稱呼都情有獨鍾，像「彤彤ㄊㄨㄥˇ　ㄊㄨㄥˊ」、「蘋蘋ㄆㄧㄥˇ　ㄆㄧㄥˊ」、「安安ㄢㄢ」、「爸爸ㄅㄚˇㄅㄚˊ」、「媽媽ㄇㄚˇㄇㄚˊ」，這種音調又親暱又可愛。常見一群大人，特別是上了年紀的人，在見到一個小娃兒時，個個堆了滿臉的笑，以他們超過半個世紀以前的聲調，又逗又笑，頓時華髮童顏、熱鬧開懷，真是「唱的」比「說的」好聽。

　　上了學的小朋友有更多的名字可唱了。（例如譜例，但這並非「標準答案」，只要把握國音的抑揚頓挫就可以了。）

　　曾有兩個小學生怒氣沖沖的互相揪著對方，向老師告狀：「他打我！」「他都不好好掃地，還先用拖把打我！」老師心平氣和的說：「『唱』的告訴我，來，誰先唱？」兩個孩子噤住了，怎麼唱啊？老師耐心的先帶一位：「來，這樣唱：ㄌㄠˇㄕ──，ㄊㄚㄅㄚˇ─ㄨㄛˇ─」，小孩才開口唱了一個字，就笑彎了腰，唱不下去了，另外一個早就笑倒在地。一場臉紅脖子粗的紛爭，變得微不足道了。

　　這堂課下課以後，這班小朋友竟然有了這樣的對唱：

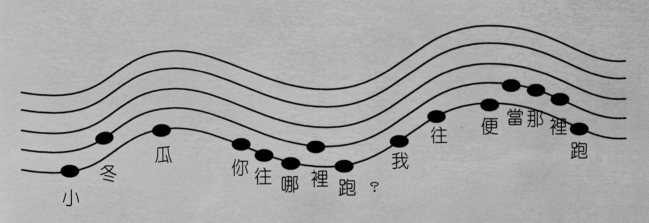

　　如果說話像唱歌，這世界一定太平多了！

兒歌 媽媽的歌

有些媽媽總是說：「我沒有音樂細胞。」「我五音不全。」於是，花很多時間、很多心力和很多金錢送孩子去學音樂。她們卻不知道，自己充滿愛心和自自然然的歌唱，才是寶寶接受音樂的最好環境。媽媽，永遠都不要怕開口唱歌！

想想看，當一位母親懷抱愛兒輕聲哼唱的時候，她的心情一定是愉悅的，而周遭環境也一定是溫馨舒適的，此時此刻幼兒與母親的心神交融，何需演唱家的功力，聲樂家的美聲？

我們中國文字原本就有聲腔之美，媽媽只要唸著自己喜歡的詞句加以吟哦，就會是絕妙好歌了。如：

搖過來，搖過去，盪著秋千真有趣——

小—腿彎彎—，腳，用力——，秋—千飛來飛去——

又如：

柔柔—的風，淡淡—的雲，枝—頭吐新芽，

鳥—聲滿樹林——……

語文不但有聲調，也有節奏感，唸著唸著意境出現了，同時又充滿了律動。不必一字一句的解釋給孩子聽，只要唸得順暢、唱得喜歡，就是最好的兒歌。

也有些現成的，大家耳熟能詳的兒歌，約略分類如下：

· 大自然——西北風直直落、小星星。

· 交通工具——火車快飛、丟丟銅仔。

· 動物——小毛驢、老鼠上燈臺、兩隻老虎。

· 玩偶——妹妹背著洋娃娃。

· 自己的身體——握緊拳頭。

· 數數兒——一隻青蛙、一年仔悾悾。

　　細心的回憶、統計一下，好的兒歌實在不勝枚舉，大多數又都可以加以變化而樂趣無窮。如：「娃娃哭了叫媽媽、樹上小鳥笑哈哈、地上花兒笑哈哈、天上月亮笑哈哈……」又如「一隻沒有耳朵、一隻沒有尾巴、一隻沒有腳趾、一隻沒有……真奇怪、真奇怪、真奇怪」。

　　有人稱兒歌為「母歌」，想必是親子之間最親密和諧的交流，

兒歌使孩子的童年充滿愛與智慧，
兒歌也使大人的回憶甜美。

音樂樂音

我們常說：「身邊處處都有音樂。」又說：「敲敲打打也可以製造出美妙的音樂。」但是想想看，如果只是「任意」的敲打，「隨意」的呼叫，相信大部份的人一定會搗著耳朵大叫受不了，我們會說：「這是噪音！」

音樂的可貴，在於它產生令人愉快和喜悅的聲音，讓人聽了，覺得很舒服。所以，不要認為只有大作曲家才會寫曲子，任何人都是天生的音樂家，都可以創造出自己覺得好聽的音樂——**只要把握住音樂特有的「秩序性」，然後把它們「組織」起來。**

當你唸「Sol」、「Mi」這兩個字時，好像沒什麼特別的感覺，也沒什麼特別的意義，對不對？但是，現在請舉起右手手掌，掌心橫對著你的眼睛，再唸一次「Sol」，然候把手掌蓋下來，到前胸與下顎間，念「Mi」，自然而然的，你的發聲就會比Sol音低一些，這就是音階——Do、Re、Mi、Fa、Sol之中的「Sol」和「Mi」兩個音的關係了。

Do Re Mi Fa Sol　　Sol　　Mi

做幾次看看：

Sol—Mi—Sol Sol Mi—

Sol Sol Mi Mi Sol Sol Mi—。

現在我們可以運用「高」、「低」、「快」、「慢」，營造出抑揚頓挫、疏密有致的音樂了。

Sol —— 　Mi—— 　Sol Sol Sol　Mi——

Sol—Sol 　Mi—Mi 　Sol Sol Sol　Mi——

這就像三拍子的「華爾茲」舞曲了。現在讓孩子在「○」記號時拍一下桌面，而你自己在「╳」記號時拍手，開始！

|○ ╳ ╳|○ ╳ ╳|○ ╳ ╳|○ ╳ ╳|

你們可以合作，邊唱邊伴奏了。

把握這樣的原則，再隨興的加以變化，音樂創作就能令人樂趣無窮了。誰說鍋、鏟、瓢、蓋只會製造噪音呢？

有秩序、有組織的聲音就叫做「樂音」，使人內心愉快，充滿喜悅！

第一個樂器

　　在音樂之都──奧國的維也納有一項傳統，每年元月一日的新年音樂會上，樂團要演奏整場的華爾茲舞曲（圓舞曲），當地的平民和觀光客都非常熱中的去參與，而且在最後的安可曲「藍色多瑙河」以後，必定還要演奏「拉德茨基進行曲」，觀眾在指揮的引導下配合著威武輕快的樂曲，大家都拍著手打拍子，一起同樂，度過新年的第一天。

　　這項「拍手」的傳統，感染了全世界的樂迷，每年都有好幾億的人口收看電視轉播。我們臺灣地區也在一九九八年第一次加入實況轉播的行列，與世界上的愛樂者一起拍手，感覺上好像參加了演奏似的，十分痛快。

　　拍手、踏腳、手舞足蹈是人類天生的本能。如果從孩子年幼時就慢慢將這種**無意識的感官本能，轉化為有意識的自主控制，那麼在日常生活中，無論語言、視覺和四肢，都會產生積極性、規律性的發展。**

　　和著音樂打拍，是最快樂的親子活動了。選擇一首輕快悅耳的曲子播放，邊哼邊拍手；或者唸一首有節奏感的兒歌，隨著句子的長短，手拍著「固定的」拍子變化，是語言、音樂、遊戲的結合。

　　腳步也是感應節奏的絕佳樂器，只要隨著音樂的感覺走動，就是打拍。

　　一般而言，孩子對於動物都有一股親切的情感，想像各種動物的體態、腳步，模仿牠們，可使節奏音型增加更多的變化。如大熊 ♩、小兔 ♪、大象 ♩、馬 ♪♪，速度與「音符」有極密切的關係，但並不是絕對的對應，所以，親子之間只要共同觀察，一起玩，而無須多作解釋或糾正。

　　用自己的身體樂器——彈舌、拍手、拍膝、踏腳，
　　來伴奏一首歌吧。

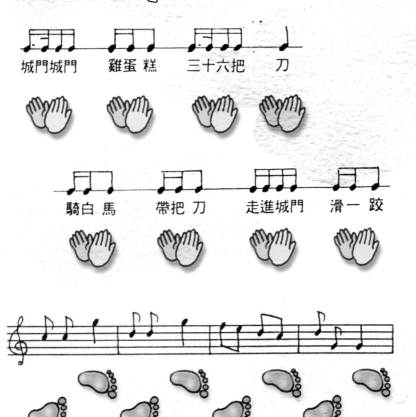

六歲聽 古典

　　六歲，是幼兒成長的一個重要轉折：即將進入制式的學校過規律的團體生活，行為更趨社會化，同時身心也漸漸成熟——原始的本能逐步消失，取而代之的是理性的判斷力。古典音樂在這時期最容易產生「教育功效」。

　　許多人想讓孩子欣賞古典音樂卻裹足不前，懷疑「他們怎麼靜得下來聽？」或「聽什麼呀？」其實，聆聽古典音樂是一種習慣，只要父母愛聽，家中常聽，孩子便能自然而然的接受，進而喜歡。

　　最重要的是父母為孩子選擇什麼曲目？不但要適齡、適性，還要「投其所好」。

　　很多古典音樂裡，充滿了孩子們的生活經驗，如玩具、動物、大自然和故事，雖是「給小孩子聽的小品」，卻是古典大師們的經典曠世巨作呢！

　　描述幼兒玩具的，例如：＜玩具兵進行曲＞、＜玩具交響曲＞、＜邱比特的閱兵式＞、＜砂紙芭蕾＞等，在音樂中，玩具都像活生生的玩伴一樣，為孩子帶來歡樂。

小鳥店

大象

　　描述可愛動物的，例如：＜貓的華爾茲＞、＜口哨與小狗＞、
＜大象＞、＜杜鵑圓舞曲＞、＜小鳥店＞和＜動物狂歡節＞等，小
孩對動物有著潛意識的親切感，動物的活潑可愛也為孩子帶來很大
的生命啟示。

　　描繪大自然的，例如：＜森林中的水車＞、＜藍色多瑙河＞、
＜花之歌＞、＜維也納森林的故事＞等，音樂中彷彿「看到」風光
景色，也充滿了圖畫般的想像。

　　有故事性的音樂，例如：＜波斯市場＞、＜彼德與狼＞、＜胡
桃鉗＞、＜小巫師＞等，曲式雖然較複雜，但運用音色、旋律代表
不同的角色，戲劇的張力隨著音樂起伏，會讓孩子聽來興味盎然。

　　音樂中有雀躍也有失落，有些感覺會隨著成長而消失或增強，
無論如何，陪著孩子聽音樂，

在陪伴的當下，體會孩子的心情，
分享孩子的想像，才是最重要的。

音樂中的畫意

　　有些作曲家用音符描繪大自然，讓我們在音樂中感受到風吹草低，或是泉水淙淙。

　　他們不一定運用風聲、水聲、落葉聲在音樂裡面，而是將音符透過「音樂語法」的描寫，轉化成聲音傳達到我們耳中，牽動我們的情緒，讓人體會到：這是春景，還是秋色；是森林、曠野，或是小橋、農舍……

　　出生在十七世紀中的音樂家韋瓦第最有名的一首作品「四季小提琴協奏曲」，幾百年來深受演奏家們的青睞和愛樂者的喜愛，演出的頻率非常高──甚至小朋友們不必進音樂廳就可能在一些戲劇配樂或高水準的廣告片中聽到呢！這首曲子（應該說是春、夏、秋、冬四首曲子）就是**以美妙的旋律和豐富的音樂性來描寫大自然。**

　　每首曲子都由**快、慢、快**，三個樂章構成，速度上的對比使音樂更活潑而吸引人。如「春」這一首，第一樂章是小鳥愉悅的歌唱，歡迎春天；第二樂章在一望無際的草原，只有微風低吟，牧羊

人安詳的睡著了；第三樂章，牧羊人和牧羊女在美景之中起舞，伴著鄉村舞曲共度燦爛春日。其他「夏」、「秋」、「冬」也都各以**快**、**慢**、**快**三個樂章描寫出一切生靈的活動、蛻變、成長，都隨著季節的更迭，而生生不息。

即使我們不瞭解作曲家生平，或各樂章的內容，只憑感覺來聆聽，也能領略音樂的優美，音樂在樂器之中交流、對話，本身已足夠讓人充分享受其中的樂趣了。

我們此地的音樂家們也經常腦力激盪，創造不同的表演方式：如配合畫展演出，或者配合皮影戲的演出；透過視覺效果，韋瓦第這首充滿生命力的音樂更能引起小朋友的共鳴，

而與大自然的脈動齊一，

讓孩子發出會心的一笑。

動靜有度・身心平衡

大人常常這樣交代「要乖！要聽話呵！」但如果一個小孩總是循規蹈矩，盡本分的「聽大人的話」，我們又會替他操心，怕他不能適應這個快速運轉的社會步調，怕他會「吃虧」。同樣的，我們鼓勵孩子充滿活力與創意，「勇於表達自己」，可是一旦他「煞不住車」，行事常超出社會規範，我們又要頭痛了，怕他到處闖禍，惹人討厭。

我們多渴望孩子安靜時乖巧守本分，動的時候又能玩得盡興、放得開。

在「安靜」前一定要有「動」的釋放，因為受壓抑的身體會引發內在的不平衡，那樣的「乖」其實是病態的。那麼應該如何培養孩子成為感覺敏銳而不放任，動作收放自如；身體、感覺和意志力能充分發揮並自我控制呢？最好的方式便是善用音樂中的韻律感──**規律之中有自由，放任之中又有規範。**

「鐘」的韻律便是很好的材料：1.教堂的大鐘音響宏亮「噹──噹──噹──噹」，可將身體儘量誇張如「大」字狀，左擺──、右擺──，看看能不能維持單腳站立的平衡，反覆的做。2.牆上

的掛鐘，鐘擺不如教堂大鐘來得大，但也是「叩叩」有致的。這時身體可以自然站立，隨著節拍左右搖動，幅度比大鐘小。３.桌上的小鐘聲聲催促「滴滴答答、滴滴答答」，小孩子直覺的反應就是快速的扭動屁股，甚至樂此不疲，要求「還有更小的鐘！更快的！」一直到開懷的扭到跌倒在地。這時大人可以用誇張的聲音和「大」字的身體，回到「教堂的大鐘 ♩♩♩♩ 」，小孩子會趕快跟上來模仿大鐘，**此時可以多做幾次，以便恢復慢的、穩的節拍**，再繼續玩「牆上的掛鐘 ♩♩♩♩ 」；「桌上的小鐘 ♫♫♫♫♫ 」；「更小的小鐘 ♬♬♬♬ 」……你瞧！孩子不正在「一個口令一個動作」的，多麼有「規矩」啊！這時倒不必在意四分音符、八分音符是否是正確的實值長度，只要有「２、１、$\frac{1}{2}$、$\frac{1}{4}$」的概念就可以了。

　　用肢體來欣賞音樂中的律動，是結合「動」、「靜」最好的媒介，親子之間透過這樣的遊戲，不但，

培養了身心平衡的孩子，大人也得到不少歡樂。

在音樂中起床

　　每天升起的太陽，喚醒人們一日的工作、遊戲和所有的生活程序，也帶來「又是一天」的新希望。但是，偶爾尖銳的鬧鐘聲響和也許持續了一整夜的風雨，卻不一定讓人有面對「嶄新的一天」的好心情。

　　疲勞的身心和懶散的意志力，使得每天的早起變得多麼無奈！此時選擇可以轉換情緒的音樂，便彷彿接受了洗滌一般，心情為之一振。音樂不是疾病的特效藥，但是對身心卻有絕對的影響力。

與「藍色多瑙河」的波光一同醒來

　　「圓舞曲之王」約翰‧史特勞斯最具代表性的這一首曲子，原本就是為了激勵在普奧戰爭中失敗的奧地利民心，免於消沈頹喪的一首充滿愛鄉情懷的音樂。

　　樂曲從法國號吹出的Do、Mi、Sol三個音作為序奏，揭開旭日東昇美麗的一

天，再逐漸加入歡樂典雅的圓舞曲，旋律優美有如多瑙河蕩漾的波光，令人心曠神怡。

「藍色多瑙河」有五段圓舞曲，都具有浪漫歡愉的維也納風情，無論是雄偉、溫柔、流暢優美，或充滿活力，或帶有幻想曲風，無一不吸引人。聽完這全長大約九分鐘的曲子以後，親子就在這洋溢著明朗朝氣有如繁花盛開的情景中，開始愉快的一天吧！

自然的頌歌──「鱒魚」鋼琴五重奏

自古以來的哲人就有「藝術來自於大自然」的主張，人類的生命唯有和天地共享，與鳥、魚同樂，才有和諧的韻律感。

舒伯特的「鱒魚五重奏」是以他自己的一首同名的藝術歌曲再加入管絃樂寫成的，樂器上使用了小提琴、中提琴、大提琴、低音提琴各一支加上鋼琴。不同於鋼琴和「絃樂四重奏」的組合，也就是一般鋼琴五重奏的編制，他的靈感得自林茲地方的鄉村音樂。

二十二歲的舒伯特與友人在史泰爾鎮度過一生中最幸福的一段時日，阿爾卑斯山北麓優美的景致，讓舒伯特有感於對河流中小生物的禮讚，而孕育出這樣生趣盎然的音樂。「鱒魚」的主題以六段變奏，描繪如銀箭般的鱒魚，在阿爾卑斯清澈的小溪石縫中穿梭游動，顯現各種風貌，細緻美妙，又內涵無限的生命力。

親愛的爸爸媽媽，你也可以有自己的「起床音樂」！

你用什麼音樂邀請孩子起床呢？

自己做樂器

在物資充裕的現代，玩具越做越精美，甚至你還沒有想到的，玩具商早已替你設計周全了。例如會哭會尿尿的洋娃娃、照原尺寸縮小的家具、惟妙惟肖的太空船、電動車……種種過於精緻的玩具，限制了孩子的想像與玩法，所以常見小孩子玩過一陣子，就對玩具失去了新鮮感，棄之於不顧了。

自己做玩具很有趣，只要有一個空罐子、一片布、三兩支瓢，就可玩上半天麵店老闆與顧客的遊戲，也可以扮乞丐演一齣悲喜劇，隨興之所至，創意無窮。

如果自己做樂器，那就更有成就感了。親子在遊戲中體驗聲音的變化，造形的自由，兩三個人輪流指揮或演奏，把不起眼的破銅爛鐵變成活潑的樂器。這其中的樂趣與過程，是任何昂貴的玩具都給不了的。

不同質料的物品會產生不同感覺的聲音，譬如：

木質類　質地較堅硬，敲打時會有短促清脆的聲音。

金屬類　金屬物質的聲音有延展性，能產生共鳴感。

皮革類　在一張繃緊的薄皮上拍打，會發出「悶悶」的聲響。

這些不同的「聲音感」，就是我們通稱的「音色」，瞭解了樂器音色的概念，就可以在家中隨手取材，做出自己的樂器來。

你可以把一個堅固的紙箱倒過來，就是一個不折不扣的大鼓了，用手拍或用棒子敲打都好，聲音可以威武雄壯（ ♩、 ♩），也可以輕巧可愛（ ♪♪♪♪ ）。把金屬的瓢匙或鍋蓋懸掛起來，敲出的聲音像三角鐵，像鑼。另外，在底片盒內裝幾個銅板，搖起來也是「叩、叩」有致的。拿一條線鬆鬆的穿過一些鈕扣（木製的、金屬製的、橡膠製的），或手抓一疊卡紙，上下甩動或拍打；在易開罐裡裝豆子敲打或震動，都會有不同的音色和效果，在實驗的過程中會有意想不到的樂趣。

樂器有了、聲音也有了，可別忘記音樂最重要的特性──**規律與秩序**，在一個規則的循環中穩定的持續進行，才能身心俱爽，大大的「完成自我」。

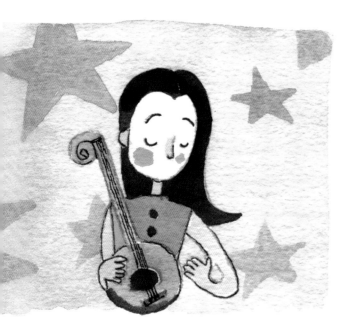

音樂說故事

曾擁有「床邊故事」的歲月，相信是很多大人、小孩無法忘情的溫馨記憶。在臨睡前，親子擁被或說一段故事、或讀幾頁書，讓一些寓意深刻的大道理，是非善惡的價值觀，甚至父母親的殷殷期許，都不著痕跡的融入親子對談之中。

但是，我們卻無法期待音樂有這等的「功效」，它是那麼抽象，誰知道音樂怎樣傳達諸如善有善報、寬容、友誼、孝順等高貴的情操和人格特質？

別愁！作曲家透過高明的作曲手法，就能將硬邦邦的音符轉化成音樂，充分流露出如「明朗快活」、「憂傷沈痛」、「輕巧」、「幽默」、或者「幸福的感覺」……

表現情境和感覺的作曲法，大約可以分成**模仿大自然的聲音**，如鳥鳴、雷聲、風吹聲、落葉窸窣聲等；**模擬動作的**，如跑、跳、跛行、拋擲等；**與情緒有關的**，如：以高音、細碎的音群描寫不安，以弱奏顫音描寫痛苦或蹣跚而行，寬廣穩定的和絃表達十足的信心，歡樂則用輕快悅耳的旋律來表示，哀傷可能用半音階連續下行，死亡則以低音、沈重、緩緩前進……

標題音樂就用這些特質和元素，來向我們說故事。

貝多芬的「田園交響曲」可以說是標題音樂的代表，創作到今天近兩百年來，擄獲無數愛樂人的心。貝多芬自己在五個樂章之前

都親自題了一段文字：

第一樂章──「來到田園時的清爽快活的心情」。一開始就是一幅燦爛而令人愉悅的鄉間景致。世人很少不被這一樂章所迷，小朋友也經常有機會在各種場合聽得到。

第二樂章──「小河邊」。這是充滿活力的一個片段，有潺潺而流的河水和鳥兒鳴叫的森林。

第三樂章──「農人們的歡聚」。描寫農忙以後的享樂情景，有鄉村舞曲的輕快旋律。

第四樂章──「暴風雨」。這是第三和第五樂章之間的一個連接段，用強烈和紛亂的節奏來顯示大自然的威力。

第五樂章──「暴風雨後牧人的感謝與歡欣」。內容含有美麗的宗教色彩，流露人們的虔誠與感恩，和對田園生活的喜悅。

當我們知道中年耳聾的貝多芬在傾力寫出偉大的「命運交響曲」的同時，也譜出這首謳歌生命的「田園交響曲」，便可想見當他歷經人世最絕望的谷底之際，拯救了他的就是大自然生生不息的生命韻律。這對後世無論什麼年紀的人來說，都有極大的啓示。

你也能作曲

你以為只有貝多芬的「英雄交響曲」、「命運交響曲」，這樣偉大的樂章才是音樂嗎？

你以為像莫札特那種「三歲會彈琴，六歲能作曲」的天才，才是音樂家嗎？

其實，在我們生活周遭，到處都有音樂的材料。聽聽小販的叫賣：「ㄅㄠ──ㄏㄨㄟ──」、「土窯雞！土窯雞！」；或是媽媽催促你的叫聲：「雅──茵──快！快快！」是不是也很像唱歌呢？只是，這些聲音如果任意出現，不經過安排，就只會成為一堆噪音，令人難以忍受。那麼，怎麼用生活中的材料來製造音樂呢？你一定說「作曲多難呀！」「我又沒學過作曲！」

是嗎？真的是這樣嗎？

讓我們一起來看看：

小冬瓜的歌唱天地

這一天，小冬瓜一個人在家。有的時候，他會喜歡全家人都在的熱鬧氣氛，但是，偶爾自己一個人也不錯，可以看看書、畫畫圖，做一些自個兒可以獨自完成的事，一點也不會無聊。他打算看「亞森羅蘋」，忽然，他聽到一個奇怪的聲音傳了過來，有點像ㄐㄧ一ㄐㄧ一ㄍㄨㄍㄨ的聲音，哪兒來的呀？他放下書本仔細聽。唉呀！不得了，「是我的肚子在唱空城計了！」

媽媽怎麼還沒回來呢？小冬瓜可以忍受肚子餓的感覺，但肚子可是ㄐㄧ一ㄐㄧ一ㄍㄨㄍㄨ的叫個不停！沒辦法再看書了，小冬瓜索性唱起嘰哩咕嚕嘰哩咕嚕，「媽媽，在哪裡？我的肚子餓了。」隨口反覆唸唸唸，竟然可以唱成一首歌（譜一）。

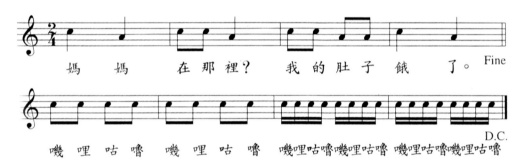

就這樣，等爸媽回來的肚餓滋味，也就不再那麼難熬了！到了晚上，全家聚在一起的時候，小冬瓜還將這首歌請妹妹用ㄐㄧㄉㄧ一ㄍㄨㄉㄨ幫他伴唱呢（譜二）！他也和妹妹輪唱，並且請爸爸加入，來ㄐㄧㄉㄧ一ㄍㄨㄉㄨ一番！

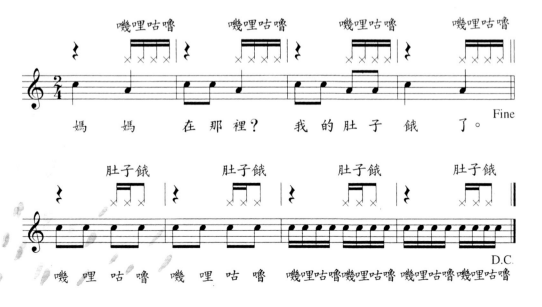

氣球‧大雨

　　小冬瓜和妹妹小西瓜在中正紀念堂廣場玩，小冬瓜的風箏飛得好高，都快看不見了。小西瓜呢？手上的線綁著一個氣球，怎麼樣也飛不到哥哥那兒。忽然，小西瓜一鬆手，氣球便飛呀飛的，愈飛愈高了。當小西瓜發覺她的氣球不像哥哥的風箏可以收回來的時候，忍不住放聲大哭了。

　　小冬瓜的法寶之一便是唱歌逗妹妹玩，這下他馬上唱：「氣球，飛呀飛，飛來飛去看不見！」誰知道惹得妹妹更加傷心，哭得更厲害了。小冬瓜只好蹲下身來，幫妹妹擦眼淚也不是，摀著她的大嘴巴也不好，怎麼辦呢？「咦！妹妹！好像下雨了，我頭上怎麼溼溼的？」妹妹停止了哭泣，抬頭看天。「沒有啊！沒下雨啊！」「唉呀！是妳啦！妳的眼淚鼻涕好像下大雨呢！」妹妹破涕為笑，實在太不好意思。小冬瓜又順勢唱起：「氣球飛呀飛，飛來飛去看不見，大雨下呀下，淅瀝嘩喇一整天。」（譜三）糗得妹妹一陣笑一陣哭的，心情就不再那麼難過了。

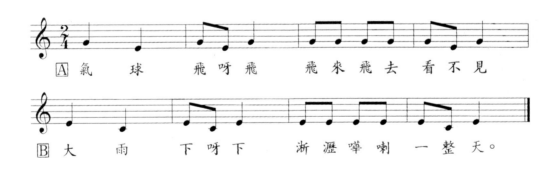

（三首譜例取材自「創世紀奧福合唱合奏團」李晴美作）

　　小朋友的作曲，其實和大作曲家一樣，先會有一個「動機」直接用字、詞來表達，然後依著詞的語調，有韻律的唸出來，就成了「語文節奏」，語文節奏的本身就十分有音樂性。如果再以二部、四部的輪唱變化，或加上一部頑固音型的伴奏，聽起來就很豐富，有流動的的節奏感。在這裡面，合作和默契很重要，一起參與的人要很專心的做好自己的那部份，又能聽到別人，保持著平衡的音量和速度，就能享受到音樂帶給人的愉悅和滿足。同時，因為是自己主動的創作，更令人有成就感。

　　在全世界人類的歷史中，只有一位貝多芬，一位莫札特，我們未必成得了那樣舉世聞名的大音樂家，但卻絕對可以是一個快樂自在的「音樂人」。

　　小朋友，試試看這段詞，國小三年級的國語課本「春天來了」一課：

柔柔─的風───、淡淡─的雲───，
枝─頭吐新芽，鳥──聲滿──樹林───，
快樂的春天，已經──來──臨‧‧‧‧‧

　　　　詞句中有景致，有意境，聲韻也充滿了動的活力，
　　　很容易把它「唸」成一首歌的。要不要試試看。

觀念篇

鋼琴老師 妙點子

皓皓今天彈琴很有耐心，從開始一直到下課都沒有喝水。

老師說，來，貼一張小貼紙。

皓皓如獲至寶，樂不可支，媽媽倒覺得納悶了。奇怪，他什麼玩具沒有？圖畫書、拼圖、電動玩具、機器人……怎麼對一張毫不起眼的貼紙如此寶貝？

皓皓快樂的數著他的貼紙，共有十一張。「這一張是耐心；這一張是和老師一起彈，全對；這一張是小指站得很好；這一張是手腕沒有壓下來……」

噢，原來每一張小貼紙都「得來不易」呀！在上課過程中，皓皓得克制他故意的「要喝水」、「要尿尿」等愛打岔的毛病，收斂起賴皮和顧左右而言他的不專心。

　　而鋼琴老師也總有辦法找到可以大大誇獎皓皓的「優良表現」，然後，鄭重的給一張貼紙。因此，皓皓一步一步沒有困難的，走向老師所引導的彈琴特質之中──**用心、專心、勤練和自我欣賞。**老師溫暖的鼓勵、真誠的讚美，皓皓樂於「用心」，使冷硬的音符不再困難；樂於「勤練」，讓技巧的琢磨變得有興味；而「自我欣賞」，永遠是學習的最佳動力。皓皓就這樣走進了習樂的大門，

　　當他真正「喜愛彈琴」時，小貼紙，再也不是他最重大的目標了。

你的小孩是 小淘氣？ 還是 小乖乖？

曾有一項調查統計：中國父母對孩子氣質的期望依次為聽話、乖巧、自動自發、愛閱讀、善良、正義等，而「具有創造力」則是在排行榜外不受青睞的一項，這顯示我們傳統的大環境和心理因素使然，大家屈從於升學導向，所以多強調服從、權威式的管理，一切教學也採用注入式的單向的教育方法，這也就是為什麼我們的孩子在國中以前顯得聰明伶俐、成績好，而長大後人文方面的成就卻明顯下降的原因了。

具有創造力的孩子，首先給我們的印象是頑皮、不按牌理出牌、打破砂鍋問到底，常令父母傷腦筋，也令老師招架不住，但是**「創造思考」並不只是無限度的自由發揮，應與愛的教育、紀律、常規相融**，也就是在本分的範疇內，盡量表達創造力。以「打破砂鍋問到底」為例，孩子盡可發表與「標準答案」不同的見解，但卻要在老師同意的場合、時間進行，以免耽誤了正課的常規，影響了大多數同學的權益，在這裡的「經過同意」才「發表」，便是創造思考的紀律。

　　培養具有創造力的孩子，要從成人做起。為人父母者在自己小時候，受制於傳統教育和社會觀念，常陷於一些刻板印象中而不自知，太直接的判斷小孩的行為，太直接的給他答案，無形中便戕害了孩子的創造潛力，對外界事物缺乏冒險心，安於現狀，倚賴權威，久而久之成了大人眼中的小乖乖。

　　那麼，我們如何給孩子創造思考的啟發呢？其實，只要在生活中取材，做些小小的改變，都可以成為創造力的泉源，譬如：茶杯不一定拿來喝水，還可以做些什麼？回家不走一定的路線還能怎麼走？星期天下午可以做些什麼事？讓孩子自己發現、自己解決。「創造思考」是需要時間醞釀、慢慢培養，而不是立竿見影，有具體的成果展現的。

　　有一句流行了很多年的話：「給孩子釣竿，不要只給他魚。」這句話真正的含意就是激發孩子的思考能力，如果你步步為他經營、鋪路，他走起來雖順暢、平穩，終究缺少了追求自我成就的滿足感；如果你給他創造思考的空間，鼓勵他自我學習、自我成長，他會更踏實更有自信，進而拓展繼續向前的動力。

　　培養出富有創造力的下一代，我們才會有更理想與美好的未來。

沒有音樂細胞怎麼辦

「孩子沒有音樂細胞怎麼辦？」父母會有這類的焦慮，多半來自：

· **我四歲的孩子，上了半年的音樂班，怎麼還不會看譜呢？**

· **我們夫妻兩個都是「五音不全」的人，孩子大概也會是個「音盲」？**

· **他不愛聽音樂，是不是沒有「音樂細胞」？**

其實，「音感」與「音樂感」，是屬於不同層次的能力；同樣的，「音盲」與「音符盲」，也是不一樣的問題。從教育理念來探討，除了耳聾的人以外，事實上不會有任何一個真正的「音盲」或「沒有音樂細胞」的人。有些孩子也許是個音符盲，不認得音符名稱，但是卻有絕佳的音樂感，具有體會音樂的本能。

每個孩子的成長，都有自己的時間表，尤其在「認知」方面。對於一般四、五歲的孩子而言，可能連歸類「第三線的音」、「第二間的音」都成問題，更何況它的音名是什麼，唱名又是什麼；但對一個十歲的孩子來說，理解它們就容易得多了。

　　試想，一群孩童經常一起玩耍，彼此不一定確知「他是王小明，他是李大偉……」，但他們一定有自己的方式來認得玩伴，如「那個綁辮子的女孩，那個胖胖的男生」，或「每次愛打人的那個小孩」……同樣的，幼兒不一定能指出「那是ㄅㄛ，那是ㄈㄚ」，但如果他能抓住音樂旋律的線條，或感應音樂節奏的腳步，將更能享受到音樂帶給他　身心俱爽的愉快感覺。

留白之美

　　媽媽來到畫畫班接小凱回家，周老師一向都要求家長們早些來到，以便和孩子們共享欣賞的樂趣。爸媽的讚美對孩子有莫大的鼓勵作用。

　　小凱的畫面上一大片空白，媽媽一看，臉色都變了：「你這孩子就是沒一點兒耐性！畫圖也不畫滿，是不是偷懶？」

　　「噢！小凱媽媽，小凱的圖畫裡有故事！聽聽他怎麼說。」

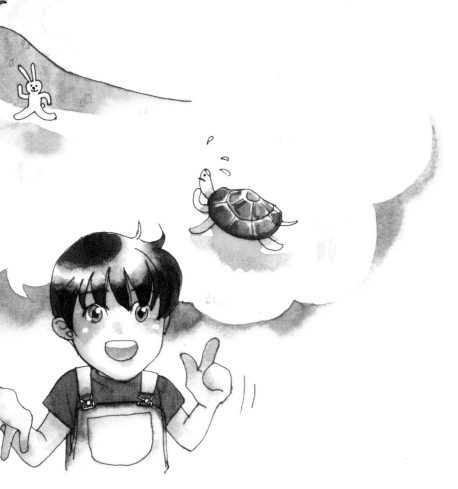

　　小凱在周老師鼓勵下囁囁嚅嚅的說：「兔子跑了好遠、好遠，烏龜落在後面，怎麼追也追不上啊！」

　　老師慶幸小凱媽媽的疑慮有解除的機會，讓孩子說明那一大片空白是有意的：

　　孩子以他自己的方式，表達出兔子與烏龜的距離「好遠、好遠」。

　　「雖然，在構圖上我們會覺得很怪異或不平衡，但那是學理上的說法，孩子的畫其實只單純的反應了他的感覺。至於像不像或成不成比例，並不是我們在現階段所要求的。」

　　可不是嗎？用同情心接納孩子的感覺，鼓勵他勇敢的表達他所想的。那麼，在他的成長過程裡，必會對自己有著十足的信心。

普通媽媽

小茵茵乖巧又聰明，渾身充滿了「音樂細胞」。當然啦，誰叫她的媽媽是那麼出色的鋼琴老師！媽媽的學生多得教都教不完，大家都知道她是一位懂得方法又有耐心的好鋼琴老師。

四歲的小茵茵開始學彈鋼琴了，所有學琴的小朋友和家長們都好羨慕她。因為媽媽不但親自教，還陪練，帶她去聽音樂會，多方面培養興趣。小茵茵的學琴過程幾乎沒有像一般小朋友難免遇到的障礙或瓶頸的問題。

　　有一天，媽媽決定讓小茵茵開始也學小提琴，原因是絃樂器比較能夠和別人有合奏的機會；何況小茵茵的耳朵很敏銳，練習又勤快，多一項樂器應該難不倒她的。媽媽認識一位也是「有方法有耐心」的小提琴老師，就決定把小茵茵送到她那兒去了。

　　第一天上完小提琴課，小茵茵顯得有說不出的快樂，媽媽也覺得欣慰，自己的孩子大概有天分吧！

　　「媽媽！你不會拉小提琴嗎？」

　　「是啊！媽媽在大學時主修鋼琴，我不會拉小提琴。」

　　「那麼你以後是不是要像『普通媽媽』一樣，在琴房外面等我，下課再進來和老師說話？」

　　普通媽媽？媽媽心裡面悚然一驚，孩子藏不住的快樂，原來是來自於企盼自己是一位普通媽媽？

　　「普通媽媽」不會彈琴，不會看譜，但她能給孩子溫情擁抱，給孩子真心讚美，陪孩子克服困難，而不替他減少困難。畢竟，媽媽就是媽媽。

從教育理念出發，
尋找真正的「奧福老師」

當教育改革的需要已成社會共識的今天，一些以人本為訴求、尊重學生是學習主體的教育主張，一時之間蔚為風氣。「奧福教育」便是其一。但是仍然有很多人問道：

・哪裡可以找到「奧福師資訓練班」？

・哪裡有「真的」奧福老師？

・他們獲得國外「本部」的授權嗎？

・他們頒發「師資文憑」嗎？

　　由以上這些問題，我們可以想見：人心之難於鬆綁，觀念之不易改變，才是教育改革最大的盲點。

　　其實，這位德國音樂教育家卡爾・奧福先生，並不是發明了什麼神奇的方法來教人們音樂。他主張用自然的元素──聲音、身體，加上人類天生的喜好──遊戲、歌謠，再運用以生活化的藝術活動，將音樂的特質──秩序與節奏，自然而然的讓接受到的人，感覺到**身心平衡的愉悅，以及與他人合作、互動的情感滿足**。所以認真說來，奧福教育更接近「人格」教育。因為它不是用來「教」音樂，而是「透過音樂，教育人」。

　　奧福教育沒有制式的教本和固定的教案，端賴老師自身不斷的充實，在原有的專業基礎之上，以好的教育理念創新教法，與學生教學相長、累積內涵，**使自己成為一位「更好的老師」。**

孩子們「唱」些什麼？

問題一　我的孩子在學校之外也上「才藝班」，但他從不唱老師教的歌，倒是電視上播的流行歌曲，或連續劇主題曲，都能夠琅琅上口。這是為什麼呢？

忙碌的工商業社會，令媽媽們忙得忘了將小時候從「媽媽的媽媽」懷裡，聽來的哼哼唱唱，再哼唱給自己的孩子聽；而學校所教的歌，又因為有「進度」、有「評量」，而變成刻板的功課。

所以我們所謂的「兒歌」，已經離現代孩子們的生活越來越遠了。但是流行歌曲可不然，它經過商業包裝，配合鮮明的聲光影像，最能吸引孩子的目光，耳濡目染之下，當然能夠琅琅上口了。

問題二 *小孩子唱流行歌曲不好嗎？看他們唱得有板有眼的，不也很可愛嗎？*

流行音樂本身並沒有什麼不對。我們先注意它的本質──易懂、易學，當然還有不可避免的膚淺內容（因此它才叫「流行」，很快會被另一波流行所沖垮），它所訴求的也比較是官能性的滿足，缺乏令人感動和深思的層面。流行歌曲提供了休閒的、無意識的情緒紓解。但對兒童，卻不適宜，就好像孩子畫「著色畫」，或依照大人的協助，這樣畫一棵樹，那樣畫一隻蝴蝶，「很像」，也「很漂亮」，卻嚴重妨礙了孩子的想像空間，與孩子原本該有的開放心靈。

兒歌，童年回憶的共鳴，

想來該是甜蜜、會心、有感情的吧！

學音樂
有什麼『用』？

　　很多家長寧願孩子早早開始學習英文、心算、電腦,有利於「啓發心智」的學科,以便提早適應競爭越來越激烈的未來社會。至於學音樂嘛,最多也只是希望能藉由習得一技之長,音樂才有所用。果真如此,那麼許多曾經接受音樂教育,後來卻不是音樂家或音樂老師的,是不是白白浪費了那段習樂、愛樂的人生呢?

　　當然不是。音樂不同於科學,它是一種情操教育,著重在潛移默化和涵養氣質,但它與科學一樣的有組織、有結構、有條理,也可訓練人的思考,啓發人的心智。

因此我們可以重新思考音樂的特質：

——音樂具有瞬間即逝的**時間特質**，所以隨著音樂的進行，大腦的活動也是持續不斷在進行的。

——音樂具有強弱交替的**節奏特質**，配合韻律或舞步，促進身心的和諧平衡。

——音樂具有人我交融的**群育特質**，合奏或演奏中可培養觀察他人，包容他人的情操。

這樣的「學音樂」觀念，比較趨向於人格的養成。**透過音樂「來」學習，孩子會有一個全面開闊的心靈視野。**

培養一位音樂專才，除了孩子本身具備的稟賦之外，還需要很多條件與際遇的配合；但是，如果能藉著接觸音樂，

培育一個樂觀進取、勇於學習的孩子，

他的未來，是不是更無可限量呢？

適當的愛

大約五○年代出生的人，誰家不是五、六個，七、八個孩子？常見到十歲不到的老大，一邊背著一、二歲的四弟或五妹，一邊玩跳房子‧辦家家酒，玩得不亦樂乎。孩子群中，也常是大大小小不同年齡層混雜，玩耍也好、吵鬧打架也罷，總也有一些大家共守的遊戲規則，一群小小孩子，儼然形成一個小小社會。那時候，人們的觀念普遍認為孩子有吃有穿，大的帶小的，自自然然就都長大了。

現代的父母卻不這麼想，隨著工商業發達，教育程度提高，加上家庭中的孩子數變少，年輕的父母們不只是希望，簡直是汲汲營營的渴望在孩子早期的生命史中，就能享有既快樂，且具意義的豐富童年。

　　但，只給孩子溫飽，盡到基本上的「生、養」責任，是不夠負責的態度，反之，刻意安排或過度保護，卻也不是良好的教育方式。到底，愛孩子要到什麼樣的程度才恰當，這的確是一門大學問。

　　我是不是太情緒化了？這樣發脾氣會不會傷了他的自尊？

　　我是不是太放任了？但這孩子怎麼會這麼沒規矩？

　　不送他去學點才藝，會不會錯失了啟發的關鍵期？

　　太多的父母為了這些問題頭痛，這是因為我們舊的、權威性的管教法正在解體，而又還沒有建立起新的、屬於現代教育觀的信心，便容易在很多專業理論中迷失了。

　　其實，孩子是你的孩子，父母親無論聽了多少專家的忠告，或吸收了多少有關父母成長的資訊，都或多或少的，會以自己的價值觀和生活態度在影響自己的孩子。所以

給孩子自由與尊重：讓他有盡情探索與思考的機會。並表達他的判斷與信心。

給孩子溫暖和支持：讓他感覺安全、無懼，便能如沐春風，樂於學習。

給孩子常規：自由與尊重並非放任不管，反之，有可循的生活規範，孩子更能身心平衡地生活。

父母要將心比心：站在孩子的角度，不要過度的期望也不要過度的「無微不至」。

　　在我們內心的深處，其實仍潛藏著孩子般純真的感情，只要我們卸下偽裝和束縛，透過孩子的心靈看世界，體會孩子的感覺，真正重溫成長的滋味，就不難成為孩子最親密的朋友。

　　有一天，當他歡欣喜樂時，最先想到與你分享，該是為人父母者，最大的安慰吧！

彈它千遍也不厭倦

從快樂學琴到快樂練琴

十幾年前，有一句非常聳動的廣告詞：「不要讓孩子輸在起跑點上！」和「孩子！我要你將來比我強！」到了今天，新好爸爸們說：「爸爸站在你這邊。」多年以來，年輕父母對孩子的期待和價值觀有了極大的轉變。

以「學琴」這件事來說，過去的父母比較嚴厲，他們陪伴、逼迫等，出發點不外是「望子成龍，望女成鳳」。而現代父母，本身已是六○年代出生的，受民主思潮洗禮的新人類了，對自己孩子的學習，更是抱持「自然」、「沒有壓力」、「快樂學習」的心態來看待。於是流風所及的各式學派，都標榜著「開放、啟發」、「寓教於樂」等，老師也無不盡量以「引起興趣」為目的。

然而，快樂學習是萬靈丹嗎？以故事、遊戲吸引孩子喜歡學琴，然後呢？接踵而來的技法、熟練度、知識等，卻需要一番「錘鍊」功夫，遠非開始時的趣味所能比擬。於是乎：「他很喜歡上課，就是不愛練習。」或：「去練、去練！每一首彈二十遍才可以！」很多家庭因此引起爭戰，而放棄學習也是必然的了。

當決定讓孩子學琴的同時，也規畫出培養練琴的習慣，是值得現代父母用心去思考的課題：

‧安排一個不干擾家人作息的時間與空間讓孩子練琴，然後在這個範圍內盡可能的執行，不要找理由輕易改變。

‧最好有一個固定的家人或稍微瞭解他的狀況的人，當他練琴時偶爾讚美（鼓勵）或打氣，如：「這一段好像比昨天彈得更順了。」或：「這禮拜如果改掉小指倒下的毛病，老師會不會給你貼紙？」（提醒），也讓孩子感覺練習並不孤單。

‧和孩子一起「聽」（欣賞）他彈出來的音樂，當他用心表達樂曲的內容時，反覆練習就不致枯燥乏味。

　　最後，別忘了「成就感」永遠是最大的支持動力，讓孩子感覺自己今天比昨天做得更好，有一點點進步，累積的成就感將化為「行動力」，幫他克服下一個難關。

　　要孩子成為音樂家或音樂專家，需要很多機緣與條件配合。但如果因著「快快樂樂的『練』琴」，而練出了恆心、耐心、毅力，以及對事負責的態度。那麼，為人父母者終將可以欣然的說：**孩子，我給了你最好的！**

成就感——

快樂學習的原動力

　　這裡所謂的「成就」，並不是指成為一位名家、得到一項大獎，或考到一百分等。

　　「成就感」來自一點小小的滿足，例如：覺得自己今天比昨天進步了些、做到了一件事情、背了一首詩篇、克服了一項困難……。這些點點滴滴的「成就」，令人身心愉悅、快樂而健康。

　　為了讓孩子成為人格健全、身心平衡的人，很多父母不辭辛勞的送孩子學習各項才藝。事實上，從人類心理發展的觀點來看，**屬於情操教育的音樂、美術等藝術，是最適合作為啟發孩子早期心智的項目**。不是要「教」他成為畫家或音樂家，而是透過「音樂」——聽覺與肢體；「美術」——視覺與造形的學習，來陶冶孩子成為一個有完整人格的人。

在這方面，「年齡」是必須考慮的教學設計依據。三、四、五歲的孩子，並不適於磨練音階、理論、彈琴等技巧；也不應該期待他有色彩、構圖、剪貼等操作技術。**這時期應該提供孩子一個全面性的藝術視野，用以引起興趣、開啟心靈，讓孩子接納有關美感的訊息**。直到七、八歲身心較為成熟時，才根據他本身的資質與興趣，強化觀察與技法的指導，孩子便很自然的更上一層樓。

孩子有了適齡、適性也適合他能力發揮的成就感，

才可能維持長久的興趣。

當他的學習是積極而主動的時候，就算遭遇挫折，也能以十足的勇氣與自信去面對、去克服。

金色童年‧寂寞的心

　　和朋友約了一起吃午飯，順便討論些文稿，於是選了信義路上一家咖啡屋，二樓臨街，玻璃帷幕阻絕了外界的熙攘吵嘈，卻放進來燦亮的陽光，幸好我到得早，臨窗還有一個桌位，隔鄰是一個小女孩，清秀可人的模樣吸引了我，許是附近小學一年級的學生吧？今天星期三，是便服日，看來一定是爸媽的心肝寶貝！衣著乾淨得體，甚至可說考究了些，服務生送來一份籃子炸雞。

　　（現在的孩子真是好命，自己會上這種餐廳點餐啊！）

　　孩子的兩腳在桌下擺盪，看不出心裡在想什麼，我好心提醒她：「妳的炸雞來了，涼了就不好吃了嘍。」孩子轉頭看我，眸子清亮如水，但我卻猜不出什麼樣的心情。

　　（噢！現在的孩子就被教導「不要和陌生人說話」，即使是如我這樣貌似和善的阿姨。）

　　也罷，我便自顧自的點了一客午餐，慢慢享受一下陽春的臺北、閒閒的午後。鄰座來了一位女士，在小女孩對面坐下。

　　（好一位亮麗的都會媽媽！）

　　我不禁在心裡讚嘆。媽媽一頭齊肩的直髮，大大眼睛的臉上化著濃淡適度的妝，一看便知是年輕的事業家形象，我從心裡由衷羨慕，這位媽媽在忙碌之餘，中午抽空和孩子吃個飯，真是個不錯的溝通方式，像我這種與時間賽跑的半職婦女、半職媽媽，品質真不可相提並論。我便存心在一旁分享這溫馨怡人的畫面。

　　豈料到，我的念頭才轉了一分半光景，美夢便破碎了，這麼優雅漂亮的媽媽，講起話來怎麼這麼快？

「咦！快吃啊！一點半要上課了，快吃！」
小女孩拿起一根薯條，咬了一口。

「今天的考卷拿給我看，國語幾分？」
女孩並沒有去拿卷子，只說：「９３分。」

「９３分？臉丟大了！快快，考卷拿出來！」
小女孩蹲到桌下翻書包，媽媽的話又來了。

「水壺呢？又沒帶回來？拜託！妳搞丟了幾個？這可是香港買的耶！」
我看了看桌下，學校書包、英文班書包，還有裝跳舞衣的袋子，
唉！難怪她會忘了水壺！

「快吃快吃！妳知道現在幾點了？總是東摸西摸的，
真拿妳沒辦法！」
小女孩依舊磨磨蹭蹭的，有一根沒一根的吃著薯
條，這中間，媽媽的行動電話響了。

我忽然心痛的發現，小女孩清清亮亮的眼中，有的
只是寂寞，一種不被瞭解、沒有安慰的，深深的寂
寞。

媽媽掛了電話，匆匆的準備要走。
「快吃！不要遲到了，我會替妳買單，一點半跳舞
課，然後呢？」「三點就去上英文班。」「然後
呢？」「五點鐘阿巴桑會來接我。」
「好！乖乖，媽媽回去上班，晚上見！」
「媽！再見！」

天！多沒有人氣的一段對話！小女孩必定是習慣了，所以她乖乖的、認命的，獨自面對一盤已冷透了的炸雞。

我嘗試和她攀談，她這次連臉也沒轉過來。

近一點半了，我提醒她：「妹妹，是不是該去上課了？」也不知是否聽從了我的話，她滑下椅子，收拾桌子底下的大包小包，逕自走出了餐廳，我知道那英文班和跳舞班就在這棟樓的上幾層，該不會有什麼狀況才是，便壓抑了陪她上去的衝動。

但，我突然地沮喪了起來。人家說我是幼教專家，但此刻的我卻只能忍著心痛，一籌莫展。我能每週三都來等這孩子？鍥而不捨的與她溝通，直到她能打開心扉，還回孩子的本色嗎？而我又有多少能力，挽回多少孩子的心？我不敢想，只是替這樣的孩子著急。

年輕的媽媽！我相信妳一定百分之百的愛妳的孩子，盡力給她最豐足的生活，受最好的教育，請最好的保姆來照顧她，而這其中**如果缺少了溫暖擁抱，孩子如何體會到妳的愛呢**？

年輕的媽媽！愛是需要學習的，讓我們一起：

・*學習傾聽*——*孩子是上天賜給我們最好的寶貝，他們的話語應該是最真誠無邪的，將來無論再花多少金錢，也換不來孩提時的真心話。*

・*學習割捨*——*在我們生命中有很多要追求的事物，但是都有階段性，只有孩子的長大是不等人的。好好衡量，什麼是值得奮力爭取的？又有哪些是暫時可以割捨的。*

・*表達關懷*——*媽媽的眼睛，媽媽的笑，是每個孩子的最愛，當妳與孩子共處時，先放下其它煩心的事吧！只要妳關心，孩子絕不會辜負妳。*

　　成熟與智慧，都是歷練來的，在我們年齡增長的同時，但願也能學得寬容、體諒，在孩子尚小的時候，容忍他所帶來的不便和麻煩，耐心的陪他一段、陪他長大，

　　就著孩子的腳步，再成長一次，

　　妳必定會發現，生命是這般美妙，人生是如此值得！

媽媽別怕！

　　這一班的音樂課我已帶了五年了，從幼稚園中班起，難為了這群媽媽們，風雨無阻、寒暑不論，持續著每週一次的接送，有時還得勞動爸爸，或是爺爺奶奶，當然，其中最辛苦且有毅力的人還是媽媽。孩子們也沒令人失望，瞧他們從懵懵懂懂的童稚，一路玩音樂「混時間」，到如今，仍是玩音樂混時間，但他們玩得多麼有音樂！混得又是那麼的有默契啊！回首來時路，我們常覺得即使笑出了好多條皺紋，陪出了好多根白髮，內心也是欣慰不已。

　　但是，這一天，小臻的媽媽煩惱的說：「真希望他們的童年永遠都這麼快樂，但要升上四年級了，還能這麼玩下去嗎？人家都二年級就學作文，她到現在還沒學呢！英文也是，那美國老師就是唱唱玩玩，喜歡是喜歡，可是拚音都沒教，國中會不會跟不上啊！」于兒的媽媽安慰她說：「唉呀！以後免試升高中，這些才藝課才重要呢！就算不上音樂實驗班，如果能在樂器上有個一技之長，參加學校的管樂隊、合唱團也好，你不知道，美育、體育都有機會加分的！」媽媽們便熱心的討論起德、智、體、群、美「五育並重」的教育來了，只是，這一次我無詞以對。

　　十幾年來，在兒童音樂教學的領域裡，我花了頗大的心思處理孩子、家長、老師三方面的互動關係和溝通技巧，慢慢覺得近年來的家長，觀念上已相當明智開化，多能站在孩子的角度上分享學習的歡欣，而不再汲汲於計較認得幾個音、會唱幾首歌等枝節末梢的結果，對於才氣不高的孩子，在團體中也能鼓舞出喜愛音樂的熱情，這些點點滴滴的喜悅和滿足感，就是促使我們一路走來無倦無悔的動力了。

但是、但是，這樣令人欽佩的媽媽們，處身在我們這個功利主義無所不在的環境裡，依然逃不過焦慮、矛盾、無奈感的侵襲，她們最擔心的是：「我的孩子比得過人家嗎？」尤其和親戚鄰居一比，糟了。「隔壁的小娃才一歲半就會自己上馬桶、自己睡覺，我記得我們小寶三歲多了還不會呢！」「他堂弟五歲就認得三百多個字了！」「他表姊今年保送北一女，我的天！我的壓力好大！」

比、比、比，媽媽的緊張和焦慮感油然而生，這緊張焦慮令她忘了一些事，她忘了她的小寶是個說故事高手，

「會說故事有什麼用？對升學一點幫助也沒有！」

沒有嗎？真的沒有一點用嗎？你不記得他編一個故事時，腦子轉得飛快，配合淺顯卻條理清晰的語詞表達得生動又頭頭是道？你不記得他聽音樂時能專注且投入的捕捉那流動的音符？玩樂器時又勇於嘗試不同的技巧，表現出不同的意境？這些特質使得孩子將來有無限的可能，只要他將這些特質發揮無礙，無論從事學科研究或技能，都會有很好的成績的，何必在乎現在少考了幾分，或比別人少背了幾課書呢？

人的一生難免會遭遇到挫折和不順，孩子也不例外，他必得盡他的能力、以他的方式去克服，而如果你**在他幼小時給了他一個溫暖有愛的家，他一定會把這份愛，內化為人格的一部份，成為身心健全的人。**

· 如果你自尊自愛，瞭解自己的優點，接納自己的不完美、樂觀向上，孩子自然也會胸襟開闊，樂於吸收新知。

· 如果你尊重他人、心存關懷、珍愛世界，孩子就會具有愛心、熱心，積極付出，而我們都知道施比受更有福！

· 如果你更進而提供豐富多樣的環境讓他接受藝文的、自然的薰陶，孩子就比較能平和仁厚的放眼將來，而不斤斤計較於眼前的區區得失。

所以媽媽，別怕！孩子是一個獨立的個體，你只要瞭解他的能力，接納他的情緒，善體他的需求，以充滿愛心的態度，陪他長大，那麼你已扮演好你的角色了，如果他是大樹的材質，自會長成一棵壯碩的大樹；而如果他只是一粒小草的種子，

也一定會盡他的所能，長得最綠、最綠。

CvgH,ANDxKvQSSSE2Xc0zrWknpL9CHNLDFkWKL0X9h7A+kWBGHM8hXAo0yyUTGN5xcQUP1NbcpKlV7F6Cmu8uSMEfRK6MUcJ8Y89O4I2aRA9KDZRA==

彈琴的 緊張 與 放鬆

小奇剛滿五歲，媽媽很慶幸他算是個容易帶的孩子，乖巧、聰明、又樂天開朗，再過一年要進小學，媽媽有個心願，如果在這「快樂童年」僅剩的一年裡，能讓他在鋼琴上有個好的起步，將來有些音樂素養也不錯。媽媽自忖不是個對孩子有壓力的人，一向也體貼孩子小心眼裡的一些想法，而小奇個性也不彆扭，只要引導得當，加以適度的鼓勵，應該不至於陷入自己幼時的夢魘——練琴，全家的戰爭——之中吧！

老師呢？媽媽的同學劉阿姨家同一棟樓，有一位在大學任教的鋼琴老師，不止教大學生，據說對小孩子也很有耐心，教得很好，媽媽遇見過一次，人滿親切的，看來是個脾氣溫和的人，媽媽挺屬意她，而且離家也只有公車兩站的距離，省了長程跋涉和塞車的麻煩。但是爸爸不同意，他說小孩子初學，又不知道是不是有興趣，有沒有天分，找個大學教授「殺雞用牛刀！」何況學費還真貴呢！有必要嗎？媽媽仔細的分析，又幾經討論，還在劉阿姨的介紹下拜訪了老師，終於，爸爸也在「要給，就給他最好的」的心情下同意了。

　　老師家的客廳好大呀！小奇從沒看過演奏用的大鋼琴，鋼琴那部份的地板還特別高起來。

　　「這是開音樂會用的，學生有時需要些臨場經驗。」老師這麼解釋，並帶著他們到隔壁一間琴室，但是小奇說什麼也不肯進去。

　　「你想彈外面的大鋼琴嗎？」老師柔聲的問。

　　「我才不要學鋼琴！」

　　媽媽吃了一驚，這不像平日的小奇，他從不頂撞人的呀！小奇自顧自的繞著大琴跑，完全不理會媽媽臉上掛不住的尷尬。

　　「沒關係！他不是故意的，其實他有點緊張，又不知如何是好，跑來跑去掩飾他的不安，我會讓他有事做的。」

　　老師反而輕輕的安慰媽媽，然後用讓小奇聽到的聲量，在琴房門邊聊天兒。一陣子之後，老師在琴房裡彈起「小星星」的旋律，配著簡單的伴奏。小奇繼續跑著，這次繞得大了一些，靠近琴房了。

　　「我會唱，我們老師教過！」又跑回大琴旁邊。

　　曲子結束老師停了下來，小奇也停下腳步，（豎起耳朵聽著）。老師又從頭彈起。

　　「還不是一樣！」小奇又開步跑，但這一次，老師在第一樂句最後，加了一個以手掌擊鍵盤的強大不協和和絃，（來自「驚愕交響曲」的靈感？）這一招果然吸引了小奇的注意，他不明白何以老師可製造出這樣的「噪音」，老師繼續彈，在每樂句之後都加一個噪音，小奇靠近鋼琴，看那「非主流」的聲音是如何做出來的。

　　「小奇，我再彈一遍時，你來幫我做這個音好嗎？」

　　「你是用整隻手壓的，對不對？」

　　小奇邊說邊做，但他的手太小，聲音實在不夠大，小奇改用拳頭搥了一下，這次聲音是大了些，但音很少，聽起來還是不像，他捉狹的看了老師一眼，用整隻下臂壓下去，這回，聲音又大又厚，小奇高興極了。

「要開始囉！」

老師說完，彈起「小星星變奏曲」，小奇嚴陣以待的在句間或句尾加一堆音，變奏較複雜時抓不到拍子，老師便幫他數「一、m、二、m」（等於 ♩ 𝄽 ♩ 𝄽）終於能跟著樂曲的速度，適時的打拍。小奇得意的配合著，彷彿全部的音樂是他做出來的。

老師逐漸變慢，暗示小奇一起結束。

媽媽忍不住拍手喝采，太棒了，好美妙的經驗。

「我只會彈這個音，其它都不會。」

「可是這個音你也可以用手掌、用拳頭、用手臂去做，你好會發明喔！有三種喲，現在我來學你，你敲幾下我就敲幾下，你大聲或小聲我都學你。」

他們開始玩模仿遊戲，小奇絞著腦汁想如何考倒老師，一會兒手掌兩下，一會又變成手臂一下拳頭兩下，或突然大聲突然小聲，讓老師學他，同時老師請他打分數，看老師學得對不對。（懂得用耳朵判斷別人音樂的孩子，更可能判斷自己的音樂）

「輪流，現在你學我。」

小奇心甘情願的說「好」，老師做出較精確，對比性也較大的模式讓他學，一邊為它們命名，「這是大熊」、「這是小熊」、「小熊偷穿媽媽的高跟鞋」（五個指尖集中，急速短促的輕敲），「下樓梯」（下行），「碰！摔了一跤！」（手臂在低音部）。

老師一方面幫忙小奇把高聳的肩膀放下，把緊張的手臂放鬆，另一方面也用不同的比喻讓小奇體會不同的力度，肩膀、手臂、手腕、手指尖都各自可以製造出不一樣的感覺，小奇覺得很新鮮，聚精會神的「發明」新的比喻。

　　媽媽在旁看得有一股莫名的感動，瞧！他可不正一個口令一個動作，按部就班的「play the piano」？非但沒有理論、沒有填充式、沒有壓力的，彈得這麼自在，更甚的是，連個譜也沒有，椅子早被推到一邊去了，那是小奇為了有時要高音域有時要低音域，覺得不要坐下比較方便，而他，竟站著上了這麼久的鋼琴課！

　　媽媽看了看錶，糟糕！從進門到現在快兩小時了，老師是算「鐘點費」的，那可怎麼付得起，只好硬著頭皮囁怯的問：「學費怎麼算呢？老師教了他兩小時了。」

　　「沒關係，這就是一節課，孩子正在興頭上，不可能到時間就下課的，新的學生來上課我通常會把後面的時段空出來，以便多溝通，彼此瞭解，我希望多知道他的喜好、個性，他同時也在觀察我呢。第一堂課很重要，我們如果有良好的互動，以後的課程就會很好進行，碰到困難也比較好同心協力的度過。」

　　老師娓娓道來，媽媽的心裡充滿感激。眼前這位老師，一堂課教一個大學生必定不需要這麼用心費神，但是對一個小孩子，要顧及他的對、錯，做得到做不到，聽不聽得懂之外，還得具有高度的容忍力，這真是難能可貴的修為。

　　小奇即使在音樂上沒有天賦，但能在老師充滿愛心的帶領下，必能受到美與善的薰陶，是否學成一位鋼琴家，已不是頂重要的事了。

　　喔！今天學到了什麼呢？功課是什麼？本週要練哪些課呢？有什麼關係！只要看到小奇熱切的說：「我明天還要來！」就行了，不是嗎？

陪著孩子 快樂學音樂

- 「怎樣學習音樂?」
- 「怎樣快樂的學習音樂?」
- 「怎樣快樂的學習音樂,並且永遠喜愛音樂?」

各有不同的境界。而其中,陪著孩子「快樂學音樂」更是現代父母最直接可行,促進親子良性互動的理想方式之一。

請注意這個「陪」字——學習的主體是孩子,快樂學習是過程——而主導這一切的是父母。

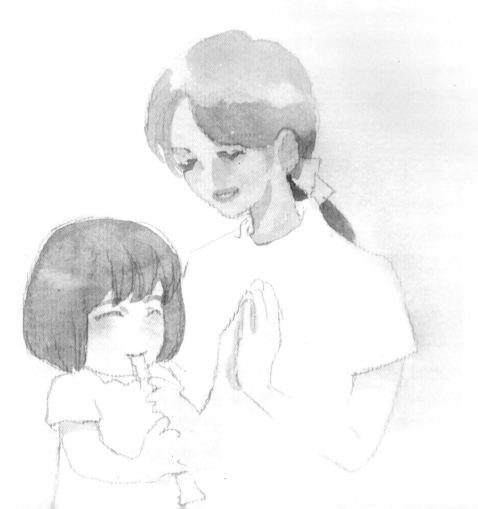

學音樂的範圍很廣，彈琴、唱歌是，跳舞和遊戲也是；吹笛、表演是，創作和欣賞也是。所以，常聽很多家長抱怨：

「起初興致勃勃學得起勁，後來就懶得練習。」

「功課太忙，只好放棄了。」

這就是將學音樂局限在「學會哪一項才藝」的死胡同裡。當遇到了瓶頸，遭到了挫折，或對學習不再覺得新鮮有趣時，便中斷了持續喜愛它的機會。

在孩子學習的路上「陪」他一段，倒不是孩子學什麼，你必須樣樣都會。而是如果要他學音樂，你得自己也親近音樂，甚至藝術文學；要求他用功，你也得好學。自己保持求知向上的心，才可以用欣賞和鼓勵，代替催促和責罵。

生活在親子同樂、共擁書香的家庭裡，孩子自然會開朗、有禮、自愛，也知上進。而父母呢？重溫成長的喜悅，

陪著孩子再成長一次，將會感覺生命更加美好。

欣賞篇

治療失眠之夜
巴赫　哥德堡變奏曲

　　小朋友，你曾經在音樂會進行中睡著了嗎？你會不會感覺不好意思，以後就再也不喜歡參加音樂會了呢？

　　那麼，如果你知道有人專為了幫人催眠、讓人好睡而寫作音樂的話，你就不必覺得在音樂會中睡著是不好意思的事了。

　　音樂之父巴赫就曾經受人委託寫了一首務必要讓人聽了能睡著的曲子，結果十分成功。

　　我們都知道在巴赫那個時代，音樂家都是在教堂彈琴作曲或受雇於貴族當樂師，爲貴族服務的。巴赫有一位學生叫哥德堡，有一天跑來向巴赫求救，他的雇主科澤林男爵患了失眠症，無論哥德堡彈什麼曲子給他聽，他都睡不著，害哥德堡又疲勞、又沮喪。巴赫答應下來，便寫了一首有三十段變奏的曲子，曲名就叫「哥德堡變奏曲」。

　　哥德堡高興極了，趕快帶回去彈給他的雇主聽，科澤林男爵沒聽完就呼呼大睡了。你說，這是不是很棒的作品呢？

　　男爵的失眠症不藥而癒了。當然啦！聽音樂專心的去捕捉變奏曲中的主題、副題和節奏變化，讓你的腦子忙得不得了，是比較費神的，但比起在黑暗中睜著眼，滿腦子「一隻羊、兩隻羊……三百七十八隻羊……」是不是來得容易使你徐徐進入夢鄉？

　　♪ 巴赫在所有的音樂家中，原就享有「數學家」的美稱，這首
「哥德堡變奏曲」的主題，是巴赫獻給妻子安娜的一本曲集中的一段
優美旋律，巴赫將它以各種曲式和音樂風格加以變化，從序曲──
吉格舞曲──薩拉邦舞曲──復格曲──卡農──慢板……有三十段
之多。對巴赫來說可能易如反掌，但在音樂史上卻是一個令人讚嘆
的奇蹟。

　　♪ 巴赫在世時，以一位優秀的管風琴演奏家聞名，但與他同時
代的人並不能體認他的作品有多偉大，他律己很嚴，任何作品都以
進行宗教儀式般的虔誠態度去寫作。

　　♪ 莫札特從巴赫的作品中得到「對位法」的啟示；海頓也曾苦
練巴赫的「平均律」；貝多芬更讚美道：「巴赫（德文Bach意為小
溪流），他哪裡是小溪呢？他是大海！」

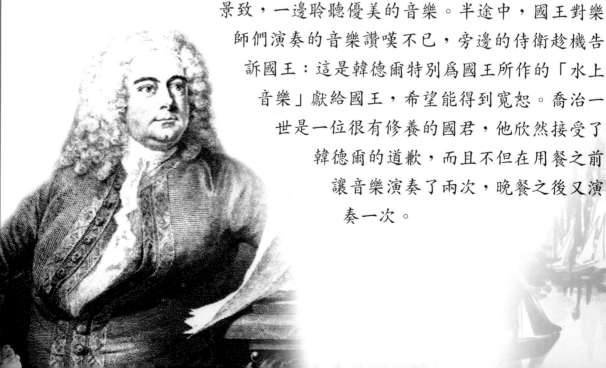

救命的音樂
韓德爾 水上音樂組曲

音樂家韓德爾曾經得罪了英王喬治一世，差一點惹來殺身之禍，卻因此寫出了「水上音樂」……。

古時候歐洲的宮廷裡，貴族都會請一些音樂家在宮中為他們作曲和演奏。

二十五歲的韓德爾是德國漢諾威宮廷的樂師，有一次他到英國旅行，受邀為王室演出，安妮女王非常喜歡韓德爾演奏的樂曲，韓德爾覺得遇見知音就決定不回德國了。漢諾威選候知道了這件事，很生氣，把韓德爾當成通緝犯來看待。

哪知道安妮女王去世了以後，德國的漢諾威選候竟然因為血統的關係，繼承了英國的王位，成了「英王喬治一世」。這下子韓德爾心裡想：糟了，自己恐怕性命不保了！

韓德爾的朋友也很著急，處處為他想辦法。

終於機會來了，有一天喬治一世去遊覽泰晤士河，旁邊跟著一船樂師，沿路演奏，喬治一世一邊欣賞河岸美麗的風景致，一邊聆聽優美的音樂。半途中，國王對樂師們演奏的音樂讚嘆不已，旁邊的侍衛趁機告訴國王：這是韓德爾特別為國王所作的「水上音樂」獻給國王，希望能得到寬恕。喬治一世是一位很有修養的國君，他欣然接受了韓德爾的道歉，而且不但在用餐之前讓音樂演奏了兩次，晚餐之後又演奏一次。

其實，「水上音樂」並不是在描寫「水」的故事，而是因為這一則和水上有關的典故而大大的有名。當然，「水上音樂」曲中燦爛歡欣的氣氛更是最吸引人的原因。

♪為什麼聽「哈利路亞」要起立？

神劇是以聖經故事為題材的一種清唱劇，沒有戲劇布景和演員粉墨登場，而是合唱、獨唱、重唱的組合。韓德爾最有名的神劇「彌賽亞」演唱到了「哈利路亞」大合唱時，英王喬治二世感動得忍不住起立聆聽，所有的王公貴族當然跟著起立。因此，一直到今天，無論在世界上哪一個角落，只要「哈利路亞」的合唱響起，全體聽眾都要起立聆賞，成了一項傳統。

♪ 韓德爾和巴赫是同一年出生在德國的作曲家，雖然同在音樂史上享有盛名，卻有很多作曲風格和個性上的差異，兩人也終生未曾謀面。

♪ 韓德爾雲遊四海，一生未婚，在英國終老。他的音樂和巴赫那種完全奉獻給神的堅定精神不同，比較世俗化，容易為人接受。然而韓德爾的作品雖然以大量的歌劇、神劇著名，但最為世人所鍾愛且熟悉的卻是＜水上音樂＞和＜皇家煙火＞。

給貴族一個教訓
海頓 驚愕交響曲

海頓的音樂作品大都採用編號，而沒有名字，像「Ｄ大調小提琴協奏曲」、「第九十六號交響曲」……，但有些曲子卻有一個自己的「外號」，像絃樂四重奏作品六十四之五又叫「雲雀」、第四十五號交響曲又叫「告別」、第一百號交響曲又叫「軍隊」……可愛又容易記住呢！

「驚愕交響曲」這個曲名怎麼來的呢？它可是有一個有趣的故事喔！

海頓六十歲的時候，從歐洲到了英國，受到熱烈的歡迎，並且開始展開一連串的音樂會。

其實，海頓有一個很大的煩惱，那就是高雅的貴族們在聽他的曲子的第一樂章「快板」時，都很專心的欣賞，但是到了第二樂章的「慢板」時，大家就不知不覺打起瞌睡來了，這可怎麼好呢？於是海頓便存心「設計」他們一下。海頓天生就幽默，他會怎樣「整」這些貴族呢？

　　這一天，大家都盛裝來參加海頓「第九十四號交響曲」的發表會。音樂仍然像往常一樣的優美，到了第二樂章時，更是輕柔，給人十分安詳的感覺，眼看著貴族們一個個閉起眼睛，就要進入夢鄉，這時候，突然響起了一個強而有力的和絃，定音鼓也敲出一個巨大的聲音，貴族們都驚醒了，而海頓卻若無其事的繼續指揮著，好像這一切都不關他的事，主旋律經過四次變奏之後，又安安靜靜的結束了這一個樂章。

　　這第九十四號交響曲就是爲了讓貴族們嚇一跳而作的。在歐洲名爲「定音鼓交響曲」，在英語系國家以「surprise」爲名，就是驚愕的意思。類似這種無傷大雅的惡作劇，在海頓的音樂中常有「神來之筆」之效，充分表露了海頓寬宏大量和風趣的個性。

　　♪一八○九年，海頓逝世之際，拿破崙正在揮軍進攻奧地利，但是這個獨裁者拿破崙也下令保護海頓的住處，不許破壞，放眼古今中外，音樂家受到如此禮遇和尊崇的，大概只有海頓吧！

　　♪以十八世紀人們聽慣了和諧音樂的耳朵來說，「驚愕交響曲」的確製造了驚人的效果，也達到喜劇收場。但對於二十一世紀處於科技產品與密集人群的強大噪音之下的我們，只能在幽默的「海頓老爹」音樂之中，享受親和優美、高尚典雅的貴族品味了。

蕩漾湖上的小舟
貝多芬 月光奏鳴曲

　　貝多芬的作品中，像這麼浪漫、多情、淒美的樂曲並不多見，因此，有關這首「月光奏鳴曲」的傳說，有很多很多……

　　貝多芬在森林中散步，他循著琴音走向一座農舍，原來是一位盲眼的少女在彈琴，少女幽幽的嘆了一口氣，說：「要是能聽一次貝多芬親自彈琴，我就心滿意足了。」貝多芬走進室內，看到微風拂過窗紗，月光照了進來，於是憑著靈感彈出了這首「月光鋼琴奏鳴曲」。

　　第一樂章是一個慢板，旋律是長長、持續的音符，彷彿心靈裡深沉的感嘆；伴奏以「三連音」的形式彈奏分解和絃，渲染出一片氤氳的詩意；逐漸廣闊的開展，那不安的情緒也隨著湖水漾了開來……

　　就是這一段音樂，感動了一位嚴苛的樂評家，他讚嘆道：「我好像感覺到盪漾在琉森湖上，沐浴著月光的小舟一般。」因此，這一首升 c 小調的鋼琴曲，才正式以「月光」為題。

　　第二樂章是一個可愛的小曲，有如溫柔的微笑，最後終究還是難捨的別離；第三樂章是一段激昂的「急板」，熱情而不激動，一串上升樂句有悲壯的意味，預示了悲劇性的終曲。

♪ 貝多芬的作品，大多數給人陽剛、宏偉的印象，他與命運抗爭、不向權力低頭；總是超越逆境，向惡運挑戰。貝多芬音樂中的生命力鼓舞了多少後世人們的生之意志，也撫慰了無數受苦的靈魂。

♪ 但是這些作品之所以「不朽」，卻是源於他對人生的深情與熱愛。**英雄**、**命運**固然如此，**田園**、**月光**也是一樣。在這首升 c 小調的月光奏鳴曲中，除了令人感受浪漫、唯美之外，也能體會到貝多芬心靈上深深的悲涼。

♪ 「月光鋼琴奏鳴曲」完成之後，貝多芬自己的題辭是「獻給永恆的戀人」，音樂史上學者曾臆測一位或兩位可能的「女主角」，是曾經在貝多芬孤獨的心田中駐足的女性，也是沒有結局的戀情。

嬰兒床邊的愛
搖籃曲
莫札特、舒伯特、布拉姆斯

搖籃曲，有人叫它「催眠曲」，是可以安撫小孩入睡的歌。所以，它一定要有輕柔、緩慢、甜美的曲調，當然嘍，還有媽媽溫暖慈愛的懷抱，伴著小寶貝進入甜甜的夢鄉。

莫札特的搖籃曲

小寶貝快快睡覺，小鳥兒都已歸巢，

花園裡和牧場上，蜜蜂兒不再吵鬧，

只有那銀色月亮，悄悄的向窗裡照，

照寶貝夢遊仙島，小寶貝快快睡覺，

睡啊！快……睡……覺……。

這首曲子原來是由樂器演奏的搖籃曲，而不是歌曲，但因為曲調優美，配上了美好的歌詞，唱出來更好聽呢，引起更多人們的共鳴。（近年來有些考證之說，此曲並非莫札特之作品）

舒伯特的搖籃曲

快睡、快睡，可愛的心肝寶貝，

快睡、快睡，寶貝真美麗，

被褥輕軟，舒服又安慰，

快睡、快睡，寶貝，快安睡。

這首搖籃曲有十分寫實和寫景的描述，節奏像搖過來搖過去的搖籃，也像媽媽細心的呵護。

布拉姆斯的搖籃曲

小寶睡啊快睡，小寶貝快安睡，

媽媽在床邊，常常照顧你，

小寶貝，安睡吧，媽媽不離開你，

小寶貝，安睡吧，媽媽不離開你。

布拉姆斯在一次音樂會中，聽到聲樂家法柏夫人演唱一首華爾茲舞曲的旋律，留下很深的印象。幾年後，法柏夫人的兒子誕生了，布拉姆斯便以那優美的曲調當作伴奏，另外寫了搖籃曲的旋律，獻給法柏夫人。

♪ 睡在搖籃裡的時光，大概是人一生中最初也是最幸福的時刻了，難怪許多的大作曲家都寫過「搖籃曲」，它們不一定是在歌頌媽媽犧牲奉獻的偉大，但是樂曲裡都有濃濃的愛呢！

♪ 布拉姆斯寫的搖籃曲有如華爾茲舞曲一樣的溫柔甜美，充滿了布拉姆斯特殊的藝術風格和豐富細膩的感情。而舒伯特雖然一生窮苦病痛，只活了三十一歲，但是他人緣很好，有許多好朋友，連他的繼母都很疼愛他，使他也有過幸福快樂的童年，因此才能寫得出這麼優美的搖籃曲。

獅子大王開派對
聖桑 動物狂歡節

森林裡住著好多動物，有身體笨重的大象，有羽毛雪白的天鵝……牠們將舉行一場派對，會不會有人來搗蛋呢？

百獸之王獅子要開一個盛大的派對，所有參加的動物都必須準備一項表演。這一個消息在森林裡傳開以後，森林的任何地方，隨時都可以看到大家正努力練習著。就這樣，森林裡突然熱鬧了起來。

終於到了派對的日子。最先出場的獅子，牠昂首闊步，還發出「吼—吼—」的聲音，真是威風。再來是特別來賓母雞和公雞，牠們表演的「二重唱」又甜蜜、又好聽。

哎呀！觀眾席上突然騷動了起來，哪來的冒失鬼啊！原來是脾氣彆扭的騾子，牠發起飆來可令人受不了！好不容易派對進入狀況，這要感謝小烏龜的表演，牠慢條斯理的舞步，使大家又安靜下來。

看哪！笨重的大象跳起了輕盈的華爾茲，袋鼠媽媽來一招「彈跳表演」，真是不簡單。還有杜鵑鳥的獨唱，鳥兒的大合唱……哇！大猩猩居然穿起「人」的大禮服，彈奏著鋼琴，可是牠的琴藝好像不怎麼樣呢。

節目的壓軸好戲是天鵝跳芭蕾舞，潔白的羽毛，優雅的舞姿，映照著波光粼粼的湖水，讓整座森林都沉睡了，進入了甜甜的夢鄉。

♪聖桑的「動物狂歡節」是他最著名且受人喜愛的曲子。曲中以各種樂器音色描繪出不同動物的體態、腳步和個性，十分貼切又令人不禁會心一笑，所以也是很好的音樂欣賞教材。

獅王　鋼琴在高音預告「要開場了」，絃樂器從小聲到大聲以同樣的節奏引導，中間有一句一句從低到高的快速樂句，像獅王詔告天下的吼聲。

母雞和公雞　小提琴尖銳的ㄅㄛ──ㄙㄛ──像洋洋得意賣弄歌喉的母雞，而另一句軟弱無力的回答就是公雞，這是一對有意思的搭檔。

騾子　用了兩架鋼琴，彈著急促的「音階」和「琶音」，將騾子的狂野描寫得很生動。

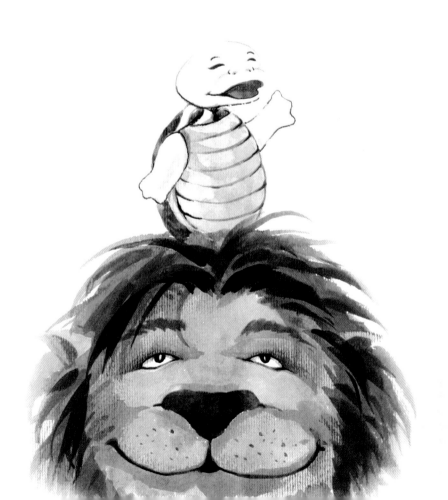

烏龜 緩緩的鋼琴和絃，像極了烏龜的個性，再仔細的聽一聽：曲調竟是變了形的「康康舞」，用來形容烏龜的爬行，眞是一絕！

大象 低音提琴最適合大象的「噸位」了，低沉而渾厚，但令人發噱的是牠跳的可是華爾茲舞呢！

袋鼠 鋼琴的「碎音」、「倚音」一頓、一頓的，像袋鼠蹦蹦跳跳的，慢著，有袋鼠寶寶在袋子裡張望呢！

水族箱 鋼琴的「琶音奏」在這裡發揮了效果，輕飄飄的流動著，像魚兒擺著鰭和尾，也像鱗片閃閃發亮。旋律則由小提琴和長笛唱出。

驢子 兩支小提琴在最高音上奏出的滑音，像驢子的慘叫。這一段，彷彿在考驗聽眾的耐力。

杜鵑鳥 單簧管吹著「咕咕、咕咕」的鳥鳴，就像森林裡面杜鵑鳥的聲聲呼喚。

鳥兒合唱 長笛吹出一串「花腔」的變化音，像極了鳥群的活蹦亂跳、嘰嘰喳喳。

鋼琴家 鋼琴匠彈著索然無味的音階練習，這一段，聖桑暗諷某些沒有靈性的音樂家。也是諷刺LKK（老人）沒有創意的人。

化石 用木琴演奏像乾枯的骨頭「ㄎㄡ ㄎㄡ」作響的聲音。

天鵝 鋼琴柔和的伴奏像水波粼粼，湖面的天鵝則以大提琴溫暖的音色來表現。這是芭蕾舞者最鍾愛的一個舞碼。

♪ 傳說聖桑寫完這部作品之後，只願將「天鵝」公開出版，而堅決不肯出版整套曲目，原來他在音樂裡採用了很多當時大師們的名曲片段（也包括他自己的），來暗諷、戲謔音樂家，他大概是怕犯了眾怒吧？沒想到公演後竟然大受歡迎。

快樂歌曲總動員
布拉姆斯
大學慶典序曲

　　怎麼會有一首古典音樂被稱作「笑的序曲」呢？它的正式名稱是「大學慶典序曲」，雖不是讓人從頭笑到尾的好玩的音樂，但是和快樂的大學生活有關聯，倒也是真的。

　　個性嚴肅的布拉姆斯向來是主張傳統古典風格的作曲家，他的作品裡面，唯有這一首充滿了輕鬆的趣味性，為什麼呢？

　　一八八○年布拉姆斯四十七歲時，德國有一所大學為了表揚他的音樂成就，而頒給他「榮譽博士」的學位。布拉姆斯便寫了這首「大學慶典序曲」來答謝學校，很適合當時那種喜悅、慶祝的氣氛呢！第一次的公開演奏，布拉姆斯還親自指揮，風靡了年輕的學生們。

　　因為在曲子中，布拉姆斯採用了大學裡面流行的學生歌曲——「我們有座漂亮的校舍」、「邦交國」、「新生之歌」、「歡喜之歌」這些風格清新、表情豐富的歌曲，串成了一首熱鬧活潑的管絃樂，當然深受大眾歡迎了。

　　後來，布拉姆斯將它改編成鋼琴曲，獻給恩師舒曼的夫人鋼琴家克拉拉，在她的生日會上他們「四手聯彈」，克拉拉讚美道：「不只是『笑』而已，簡直光輝燦爛極了！」

♪ 在欣賞「大學慶典序曲」時，我們會聽到一段熟悉的曲調，對了，「慈母手中線，遊子身上衣，臨行密密縫，意恐遲遲歸，誰言寸草心，報得三春暉。」雖然沒有詞，但一演奏出這段旋律的時候，很多人以為布拉姆斯將中國的歌曲也串進去了呢！其實這是因為民國初年我國音樂家蕭而化先生的靈感，將布拉姆斯的旋律配上唐朝詩人孟郊的詩，讓小學生們習唱的。

♪ 到了今天，全中國人琅琅上口的「遊子吟」，詞和曲的作者，竟是相隔半個地球，時間跨越一千多年，真正成為「千古佳話」了。

詩情畫意
柴科夫斯基　天鵝湖

芭蕾舞劇，顧名思義就是跳著芭蕾舞來演一齣故事，有舞者、佈景、燈光、服裝、化妝，當然最重要的是「故事」和「音樂」。

天鵝湖的故事在森林深處一座優美的湖畔發生……

情景一

柔和的月光灑在湖面上，一群白天鵝在湖裡游著，到了湖邊變為公主及少女們，湖邊有一位王子，被這一幕美景深深的吸引，為首的天鵝公主留給王子一支白羽毛，然後就和同伴向湖的另一端遠遠的游去。

著了魔法，被變成天鵝的公主和同伴都回不了家，只有在夜裡，太陽還沒有昇起時，才可以恢復人形。

圓舞曲

在皇宮的草坪上，人們慶賀王子成年，大家手牽著手跳著華爾茲舞、俄羅斯舞和波爾卡舞，熱鬧極了！但是王子卻悶悶不樂，他惦記著湖畔的天鵝公主。要怎樣破除魔法，讓公主恢復自由呢？

天鵝之舞

王子又來到了湖邊，他發誓要用最真摯的愛情來解救公主，天鵝少女都很高興，他們跳著舞來祝福王子和公主。

情景四

王子和公主互訴衷情——豎琴彈出前奏，引導出小提琴和大提琴深情的二重唱（這是一段絕美的雙人舞）。

匈牙利舞曲

在王子選新娘的舞會上，天鵝公主依約前來，哪知道惡魔竟早先

一步將自己的女兒變成了公主的模樣，不知情的王子選擇了打扮成公主的惡魔女兒，大家高興的跳著波蘭舞、匈牙利舞、西班牙舞，混淆了王子的注意力，舞會的熱鬧氣氛終於讓惡魔達到目的了。

情景六

傷心的公主奔回湖邊，和同伴無助的偎在一起，當王子發現真相趕到湖邊，一切都來不及了。惡魔還是不放過他們，定音鼓敲出隆隆的咆哮聲，木管急促的樂句像惡魔施法，王子和公主終於明白要以堅定的信念戰勝邪惡，即使以身相殉也不怕。

劇的結局，音樂的色彩很豐富，像一幅陽光燦爛的畫，在萬道金光中，公主恢復了人形，惡魔也受到了懲罰。

♪ 天鵝湖在首演時失敗了，因為編舞不出色，而樂團指揮的表現平平，最後，這齣舞劇沉寂了很多年，天鵝湖一直到一八九五年，偉大的舞蹈家雷・伊凡諾夫重新編舞，再搬上舞臺，才一炮而紅，成為「經典舞劇」。可惜的是，那時作曲家柴科夫斯基已經去世兩年了。

♪ 芭蕾舞這個名詞最早出現在十五世紀，是一種有故事、有伴奏的舞蹈，舞步簡單，在宮廷中流行。柴科夫斯基的三大芭蕾舞劇天鵝湖、睡美人和胡桃鉗，更將芭蕾舞蹈推向了巔峰。因為他的音樂是那麼偉大，而音樂和舞蹈的結合，產生雷霆萬鈞的力量，緊緊扣住了聽眾和觀眾的心。

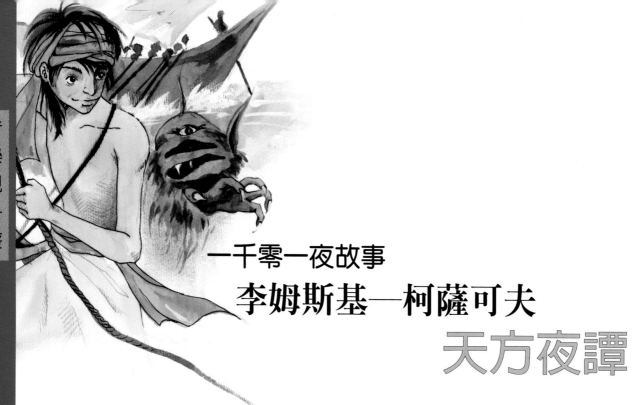

一千零一夜故事

李姆斯基—柯薩可夫

天方夜譚

國王下了一道命令，每天要殺一個人，啊！好恐怖呵！這下子怎麼辦呢？誰有辦法阻止國王不殺人呢？

從前從前，有一個壞脾氣的國王常常隨便的殺人。每當他一開口說話，所有的人都嚇得發抖，怕他突然不高興又要抓誰去殺頭，有好多的人都因爲惹國王生氣而失去了性命呢！

幸好國王有一位溫柔賢慧的妻子，而且她非常聰明，想出了一個好辦法，就是每天說好聽的故事給國王聽，有水手的冒險故事、有鬼怪王國的城堡、有小王子和小公主的可愛故事，也有熱鬧的民間遊樂……都是驚險刺激又有趣的情節。

王后的故事從天黑講到天亮，都正好講到最精彩的地方，國王爲了聽到故事的結局，只好答應一天不發脾氣也不殺人，王后就繼續說著故事。王后經常一個故事說完了，又引出另一個故事來，國王聽得越來越入迷。

就這樣，王后的故事講了一千零一夜，故事裡的含意很深，國王天天聽，領悟到自己那麼殘忍是不對的，便自動撤銷了每天要殺人的命令，而成為一個仁慈的國王。

♪ 這位聰明的王后叫雪哈拉莎德，李姆斯基—柯薩可夫為她譜出「天方夜譚」組曲。

♪ 「天方夜譚」取材自阿拉伯的神話「一千零一夜」，在首演時，李姆斯基—柯薩可夫還親自對樂團的團員解說各段的內容：（一）大海與辛巴達的船。（二）卡蘭達王子的故事。（三）小王子與小公主。（四）巴格達的節日慶典、海與船難。

♪ 「天方夜譚」組曲一開始，我們就聽到長號和低音號及樂團奏出威嚴無比的主題，代表國王的形象及海的動機；小提琴動人的「唱」出雪哈拉莎德的溫柔聰明；而隨著故事的高潮迭起，這些主題動機也時而激昂澎湃，時而安靜止息。四個樂章各有特色，正是「交響曲」的結構。終曲的驚濤巨響，管絃樂團演出了撞船的悲壯場面，隨後的平靜有如海面上的殘破碎片，也象徵了國王的暴虐終於降服在雪哈拉莎德充滿了智慧的溫柔懷抱中。

女奴與將軍
威爾第 歌劇阿依達

在埃及沙漠裡的每一座金字塔，都有著說不完的故事。其中有一座無名的陵墓，曾被人發現有兩具中古時代的骷髏，一是黑人女性，一是白人男性……

考古學家考證不出他們的來歷，倒是很多小說家、編劇家、文學家大大的發揮想像力，寫出流傳千古的動人故事。義大利歌劇大師威爾第，也根據這故事寫成世界有名的歌劇「阿依達」。

在中世紀的城堡廣場上，埃及將軍拉達梅斯正接受群眾的歡呼，他率領軍隊滅了鄰國，勝利歸來。連那戰敗國衣索匹亞的公主阿依達都被擄來了，成了埃及公主的女奴呢！

誰都想不到拉達梅斯將軍卻對阿依達產生了感情，而背叛了埃及公主。另一方面，阿依達的父王也逼阿依達向將軍刺探軍情，好打敗埃及，重建祖國。

拉達梅斯將軍堅持著他對阿依達的愛情，寧死也不屈服，因此被埃及祭司判決，打入地牢等死。

拉達梅斯在牢中，絕望的唱著思念阿依達的歌，卻發現地牢中還有一個人，原來，阿依達比他更早躲進了地牢等他。於是他們擁抱在一起唱著堅貞的愛之歌，告別了人世……

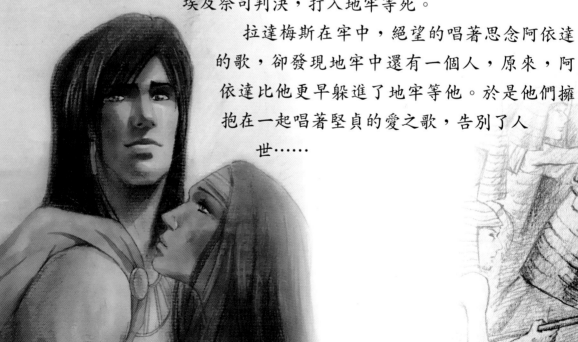

♪ 西元一八六九年有一件世界大事──蘇伊士運河通航了，這條運河連接地中海和紅海，連帶的也縮短了大西洋到印度洋的航程。埃及政府為了這件大事，特別委託義大利歌劇大師威爾第創作一部全新的歌劇，條件是：（一）場面浩大，（二）以埃及為背景的大型巨作。威爾第再三的拒絕了，原因是他找不到什麼好劇本，直到他看到了「阿依達」這一個劇本，才終於答應。

♪ 「阿依達」雖然是一齣情節淒慘的悲劇，但畢竟是為慶典而寫作的歌劇，因此規模龐大，戲劇性很強，從頭到尾都很吸引人，那些凱旋合唱、芭蕾音樂，動員好幾百人，熱鬧的場景豪華絢麗，連淒涼場面也是深刻動人的，像男主角詠唱「聖潔的阿依達」就是一首令全世界喜愛音樂的人百聽不厭的名曲。

♪ 果然「阿依達」成為世界音樂史上數一數二的名劇，一直到今天，在義大利維洛納露天圓形劇場專門演出「阿依達」，甚至成為深度音樂之旅中著名的觀光景點之一。

小魔法師擺烏龍
杜卡斯　小巫師

　　師父出門了，小徒弟會搞些什麼花樣呢？也許偷懶打個盹兒，也許偷偷拿師父的法寶，變幾樣魔術玩玩吧？

　　二十世紀有一位法國作曲家杜卡斯，就寫了一首「戲劇音樂」，曲名叫做《小巫師》。

　　在很久很久以前，有一個魔術師收了一個頑皮的小巫師當徒弟。雖然小巫師懂得一點法術，卻不太靈光，因此，師父不讓他隨便使用魔法。有一天，師父出門辦事，要小巫師將屋子打掃乾淨，小巫師只想大大的顯一番身手，他學著師父唸著咒語「☆△◎＊」，一會兒掃帚、水桶動起來了。

　　小巫師得意極了，他想，自己果然有呼風喚雨的本事呀！

　　啊！糟了，水桶提來了太多的水，「停止」的咒語怎麼唸呢？小巫師根本來不及想，急忙拿起斧頭朝掃帚劈下去，果然一切靜止下來，小巫師鬆了一口氣，總算解除了咒語。不一會兒恐怖的事情發生了，被小巫師劈開的每塊掃帚碎片都變成了一支支新的掃帚，它們成群結隊提來更多水，不停的提水，不停的倒水……巨浪似的水不但捲走了所有的家具，大大的漩渦也差點把小巫師給吞掉了，連救命都喊不出來。

　　這時候魔法師回來了，他看到這個情景，一揮手唸出正確的咒語，水消失了，掃帚、水桶也歸位了，一切恢復原來的樣子。

　　小巫師害怕的趕緊認錯，不等師父開口說話，就提著水桶去幹活兒。魔法師不放過他，重重的從屁股踢上一腳，結束了一場鬧劇。

　　♪ 在六十年前，這首《小巫師》曾被迪士尼公司取材製作成電影。在卡通電影《幻想曲》中，由米老鼠演出「小魔法師」，動畫與音樂配合得天衣無縫，十分精采，使得這首曲子更為膾炙人口了。

　　♪ 《小巫師》這首曲子的節奏很流暢、緊湊，音色也很豐富，故事情節隨音樂進行，不必「說」，就能體會。一開始有一段緩慢、詭異的「動機」，由絃樂器奏出顫抖的音，表示小巫師的歪念頭；還有一個代表咒語的主題由低音管吹奏，貫穿全曲令人印象深刻。當小巫師自己覺得很得意時，這主題便雄壯威武、意氣風發；咒語失靈時這主題音樂也變得垂頭喪氣。

　　♪ 作曲家杜卡斯的作品相當「新潮」而吸引人，但是他自我要求很嚴，作品稍不滿意就銷毀，所以留下來的作品很少。

太空神話

霍爾斯特

行星組曲

在晴朗無雲的夜晚，當我們仰望星空，不禁從內心升起浪漫的遐思，那閃爍的群星裡，有些什麼宇宙的神話？

雖然人類發射了很多人造衛星繞著地球運行，解開了很多太空的秘密，但人類對那無限寬廣的宇宙仍然充滿了敬畏和幻想。

二十世紀初，有一位英國作曲家名叫霍爾斯特，他將人類在太空科學的新發現加上音樂的想像力，寫出了一首「行星組曲」，在管絃樂曲中，每一顆行星都好像有了個性、脾氣和形象，演出一齣精彩的神話故事。

火星，是「戰爭之神」，定音鼓的節奏好像戰神威武雄壯的鬥志，絲毫不退縮。

金星和火星可完全不一樣了，它是「和平之神」，法國號吹出一個安詳的曲調，像一首歌，鋼琴和豎琴的聲響使人聯想到繁星點點，就像和平的天使降臨人間。

水星這一段，不禁令人想起卡通和漫畫，輕巧的節奏好像有翅膀的小精靈，所以這一首被稱為「飛翔之神」。

木星表現出皇家的榮耀，銅管和絃樂器演奏著節慶的歡天喜地景象，所以木星是「快樂之神」。

土星則是「老年之神」，因為它的年代最久遠，低音絃樂器奏出蒼涼的感覺，好似看盡人間的繁華和滄桑。

　　天王星這一首最有現代感，使用了很多新奇的音響，製造出一個魔幻世界，叫人好想看個究竟。我們在影片配樂或電視節目的背景音樂中常常聽到，它是「魔術之神」。

　　海王星，一顆「謎」樣的行星，被稱爲「神祕之神」。從最弱音開始，不定的調性、不定的拍子，表現出人們對那未知的世界充滿了不安；女聲合唱加進來，更增添了深、遠的意境……宇宙眞是深不可測啊！

　　♪ 霍爾斯特的「行星組曲」有七首曲子，分別是火星、金星、水星、木星、土星、天王星、海王星，但是我們都知道「太陽系」裡，連地球在內共有「九大行星」，但為什麼少了「冥王星」呢？這並不是霍爾斯特的錯，而是在他創作此曲時，人類還沒有發現這顆最遠的行星。冥王星被發現於霍爾斯特去世前四年──一九三〇年。

　　♪ 太空科學的進步一日千里，隨時都可能因新的發現而改寫原有的天文理論。

　　♪ 科學的思考活動屬於「心智」的，而音樂的欣賞活動則屬於「心靈」的。當我們欣賞音樂時，不妨脫離數據的捆綁，如「數十萬『光年』」、「數千億行星」等等，而超越時空的限制，盡情的讓想像飛馳──雖然它原先所要描述的，是十分科學的。

　　♪ 有一項奇妙的巧合：「行星組曲」於一九一四年開始寫作，當年正好爆發了第一次世界大戰，那火藥味十足的第一樂章──「火星，戰爭之神」，竟使一位音樂家變成了「預言者」！

音樂

親子遊

音樂

親子遊

音樂親子遊　　　　　　　　　　　　　　　　五線譜系列 03

著　　　者／蔣理容

出 版 者／揚智文化事業股份有限公司

發 行 人／葉忠賢

美術編輯／吳柏樑

繪　　　圖／詹雅茵‧魏杏芳‧鄭竹吟

統 一 譯 名／莊秀欣

登 記 證／局版北市業字第1117號

地　　　址／台北市新生南路三段88號5樓之6

電　　　話／(02)2366-0309　2366-0313

傳　　　眞／(02)2366-0310

E - m a i l／tn605547@ms6.tisnet.net.tw

網　　　址／http://www.ycrc.com.tw

郵撥帳號／14534976

戶　　　名／揚智文化事業股份有限公司

印　　　刷／鼎易印刷事業股份有限公司

法律顧問／北辰著作權事務所　蕭雄淋律師

初版一刷／2000年10月

定　　　價／新台幣350元

Ｉ Ｓ Ｂ Ｎ／957-818-159-0

南區總經銷／昱泓圖書有限公司

地　　　址／嘉義市通化四街45號

電　　　話／(05)231-1949　231-1572

傳　　　眞／(05)231-1002

國家圖書館出版品預行編目資料

音樂親子遊／蔣理容著.-- 初版.-- 台北市：揚智文化，
 2000[民89]
　　面；　公分.--（五線譜系列；3）

　　ISBN　957-818-159-0（平裝）

　　1.音樂－教學法

910.33　　　　　　　　　　　　　　　　　　89008763